눈을 감으면 보이는 것들

ⓒ전병현 2016

초판 1쇄 발행 2016년 12월 1일

글 그림 전병현

펴낸곳 도서출판 가쎄 [제 302-2005-00062호]

주소 서울 용산구 이촌로319 31-1105
전화 070. 7553. 1783
팩스 02. 749. 6911
인쇄 정민문화사
ISBN 987-89-93489-62-0

값 30,000 원

홈페이지 www.gasse.co.kr
이메일 berlin@gasse.co.kr

눈을감으면
보이는것들

사람이 눈을 뜨기 위해서는 반드시 눈을 감고 있어야 한다.
화가는 다른 화가들과 사람들이 버리는 패라 여겼던 눈 감은 표정을 작업의
모티브로 삼고 대형 시리즈를 제작하고 있다.
동서양 그리고 유명 무명을 가리지 않는 폭넓은 작업이다.
굳이 동양철학에서 얘기하는 '심안의 세계'를 말하지 않더라도 눈 감은 표정
에는 심오한 내면의 세계가 있다고 믿기 때문이다.

In order to open your eyes, you have to close your eyes first.
The artist is working on large—size portraits of people with their eyes closed,
which many other artists and people consider abandoned cards.
The works encompass a wide range of subjects — celebrities and ordinary
people from the East and the West, because the artist believes that there is
a profound inner world behind your closed eyes, needless to say about 'a
world of the mind's eye' in the oriental philosophy.

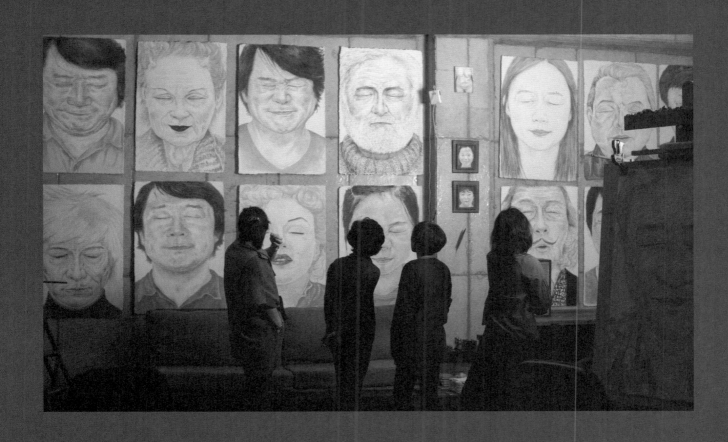

인생의 반은 눈 감고 사는 일이다. 나머지 절반도 눈을 뜬 건 아니어서 너는
너의 눈 감은 모습을 스스로 볼 수가 없다. 나는 신이 부여한 그림 그리는
재주로 네가 눈 감고 있는 모습을 그린다. 너무 흔해서 생각할 필요도 없고
죽어도 볼 수 없었던 그 표정을 어느 날 문득 네가 보게 해 주겠다는 것.

화가로서 너를 위해 할 수 있는 가장 솔직한 시도, 눈 감은 안식을 책으로
엮는다.

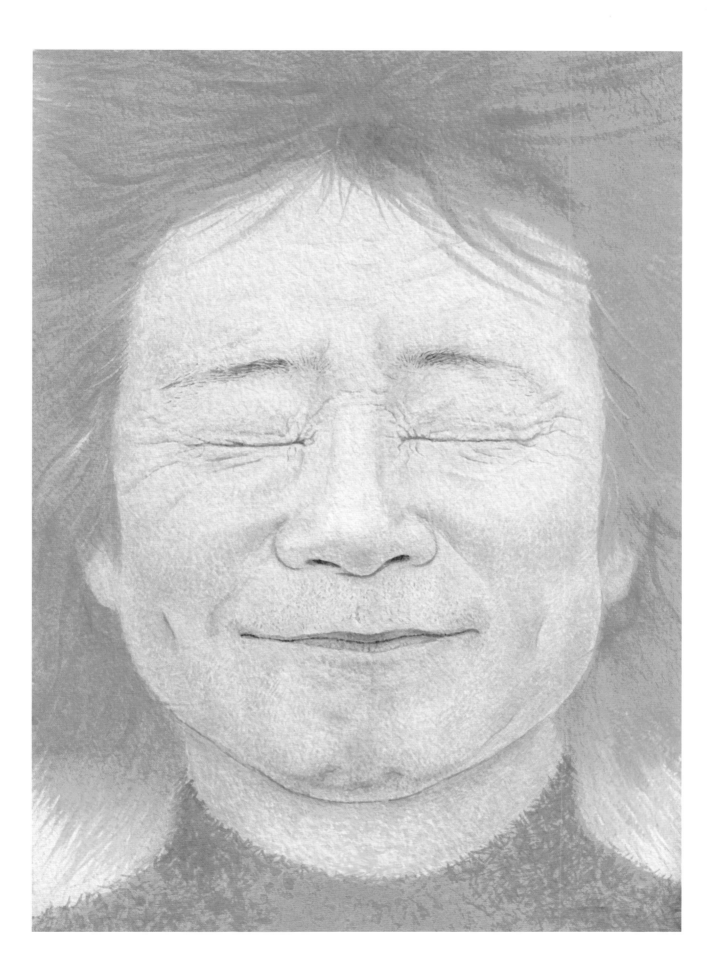

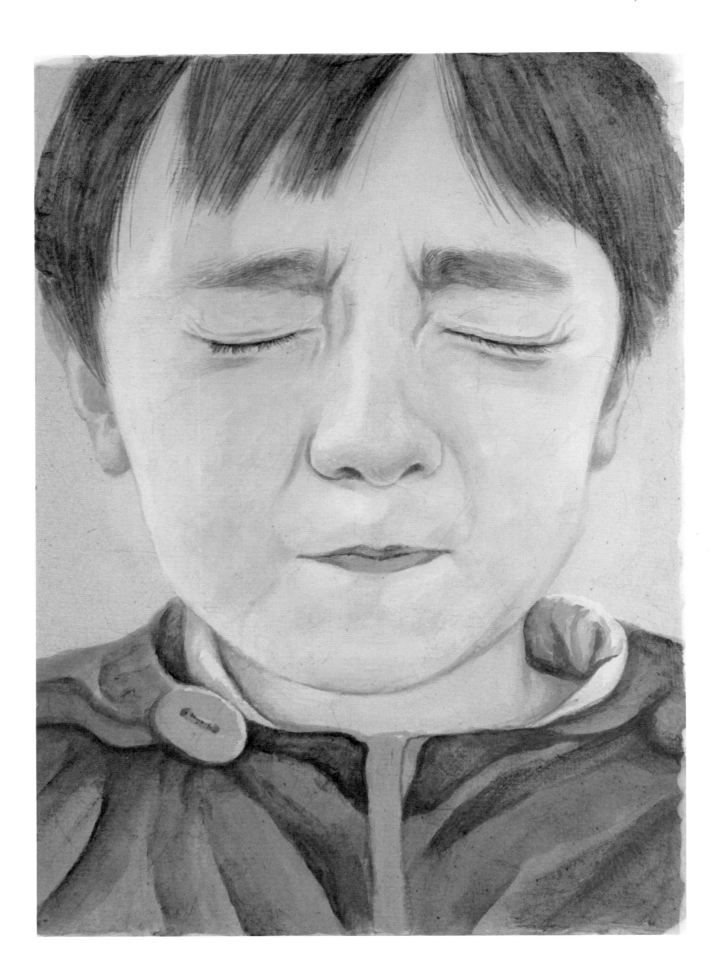

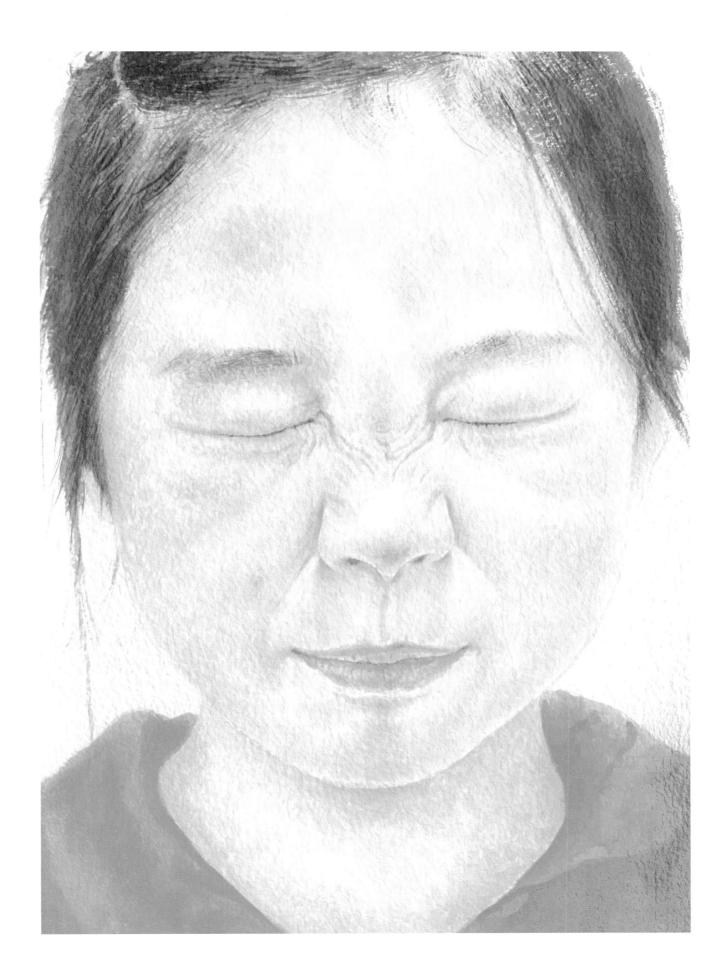

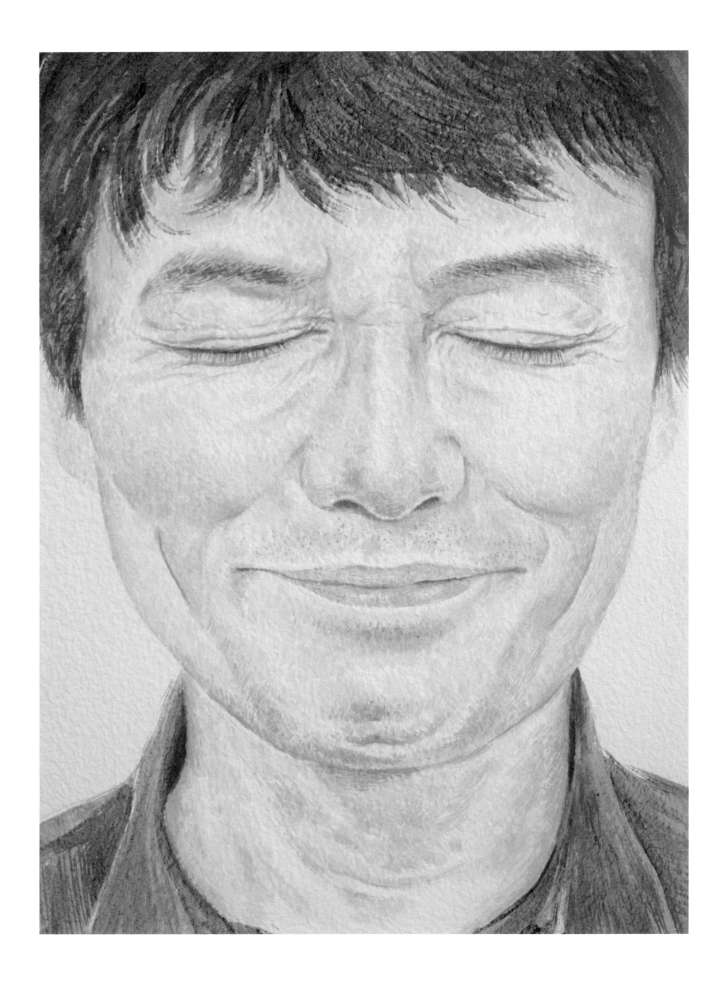

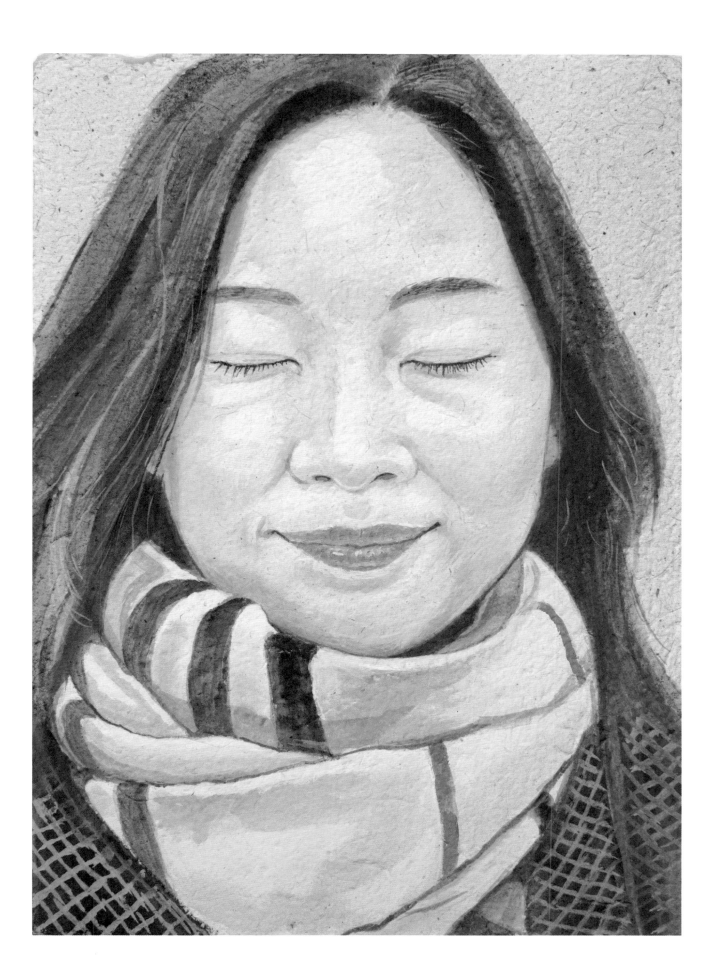

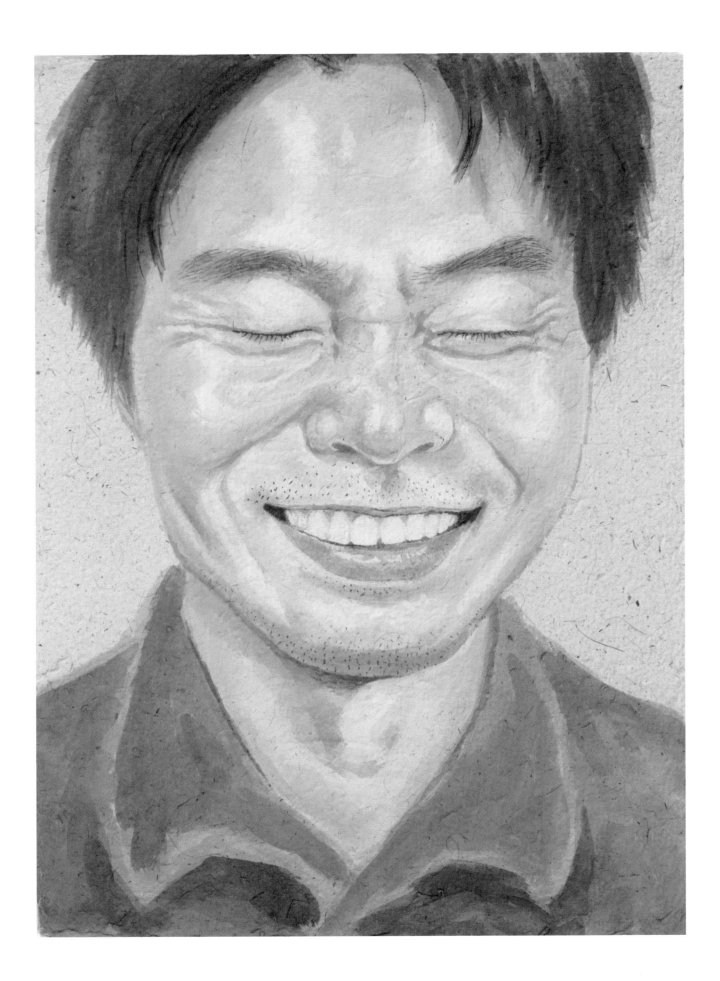

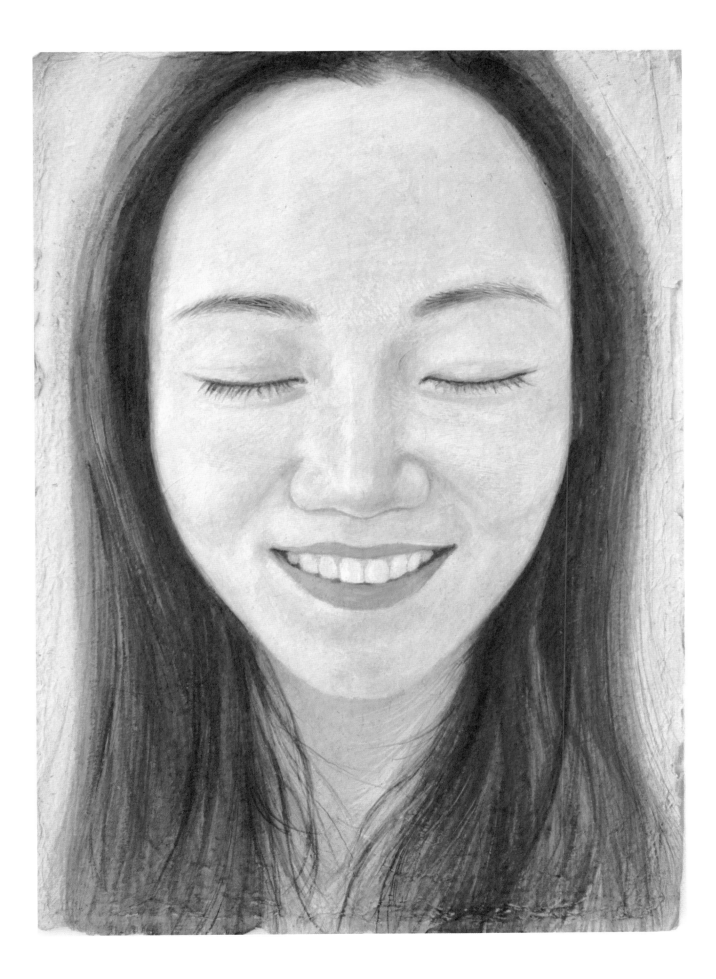

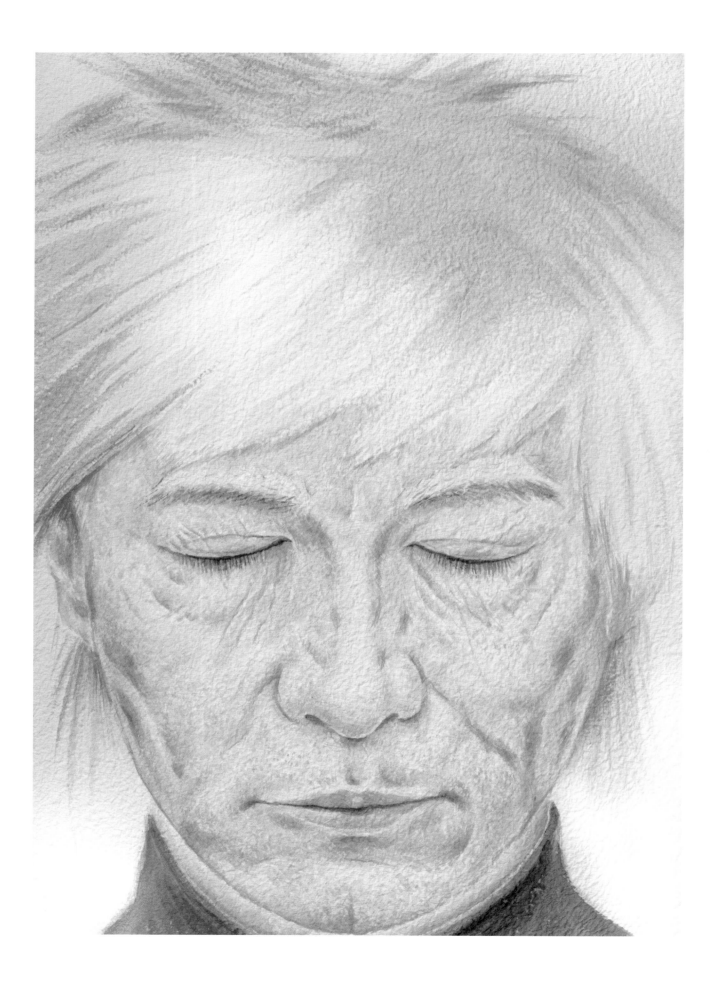

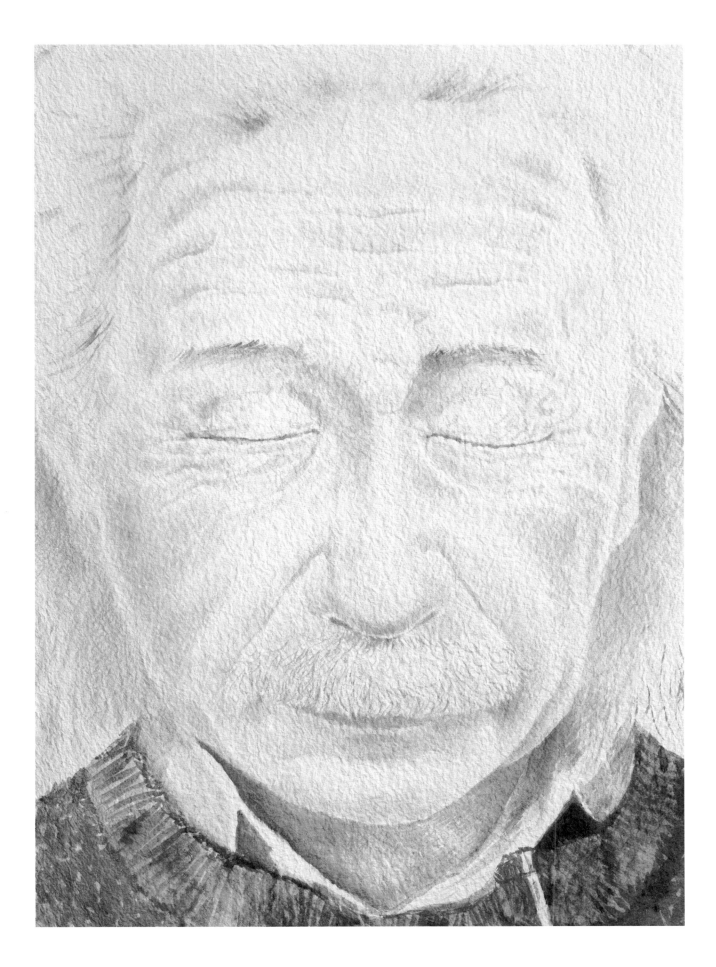

그래서 인물화를 그리기 시작한 거야

파리는 내게 한 번도 목욕탕이 있는 집을 허락하지 않았어. 에펠탑이 내려다보이는 몽마르트르 언덕 호텔 데자르 55호, 오지호 선생님도 묵고 가셨던, 아티스트의 혼들이 사는 유명한 방. 5층 창문을 열고 지붕으로 나가 쪽 대야를 굴뚝 사이에 놓고 에펠탑을 바라보며 체조하듯 목욕을 했었지. 농부의 아들이었고, 미학을 공부하지만 절대 가난은 피할 수 없으리란 걸 이미 알고 있는 미술학도에게 파리는 아름다움으로만 다가오진 않았어. 점점 프랑스도 잊히고 나이 들어 살아온 날들이 얼굴에 묻어날 즈음, 난 인물화를 그리기 시작한 거야. 눈 감은 안식을 만나기 시작한 거지.

이치를 몰라서 못 그리는 건 실력하곤 상관없어. 눈 뜨고 있다는 사실이 불편한 날도 있는 거야.

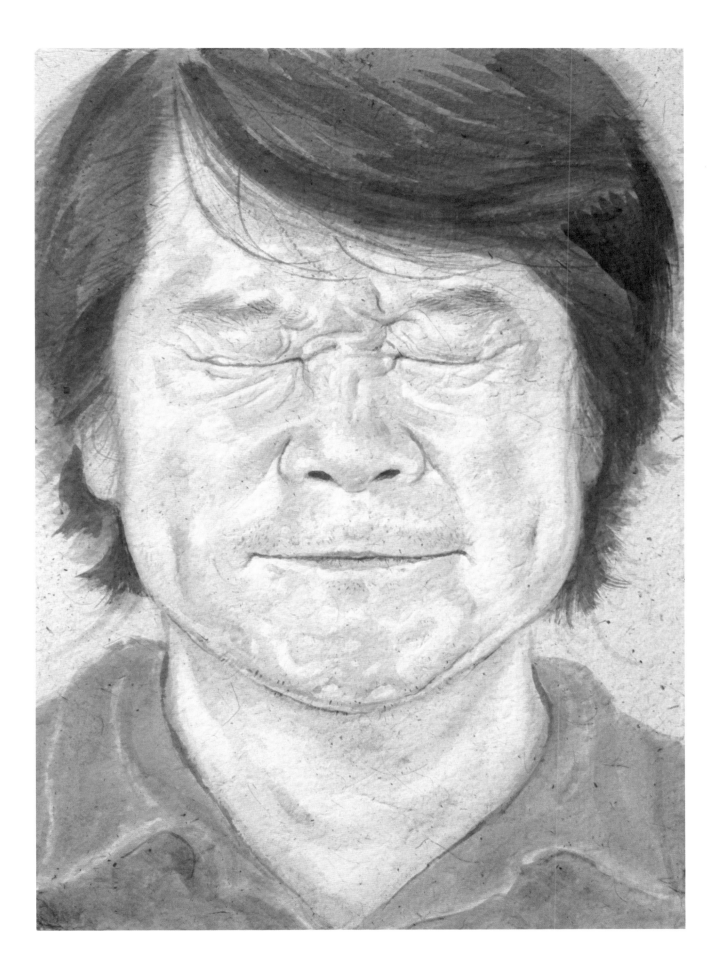

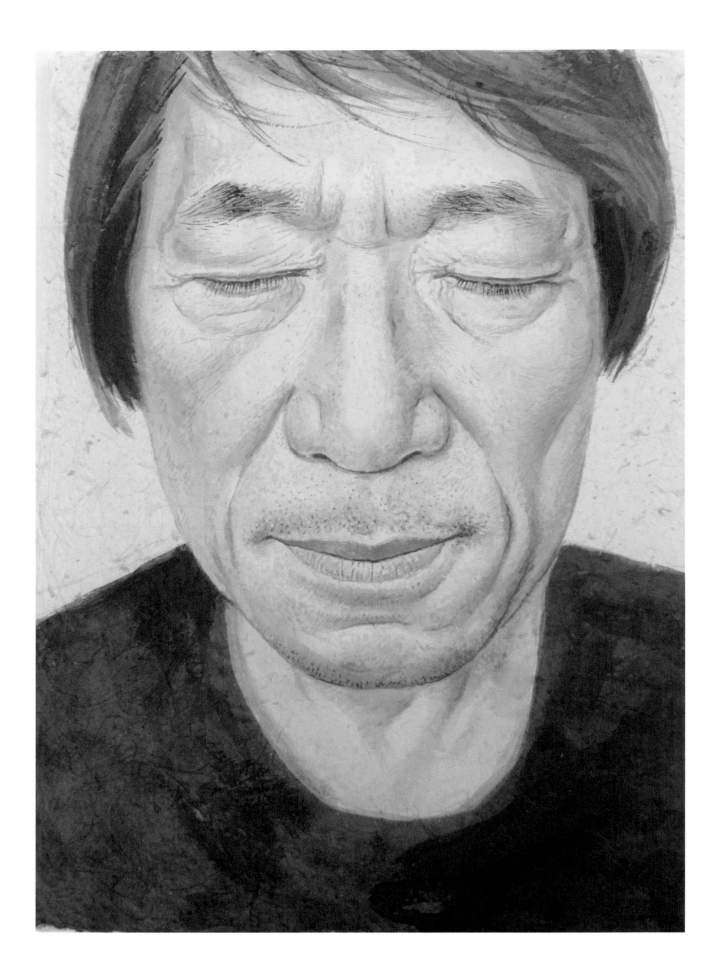

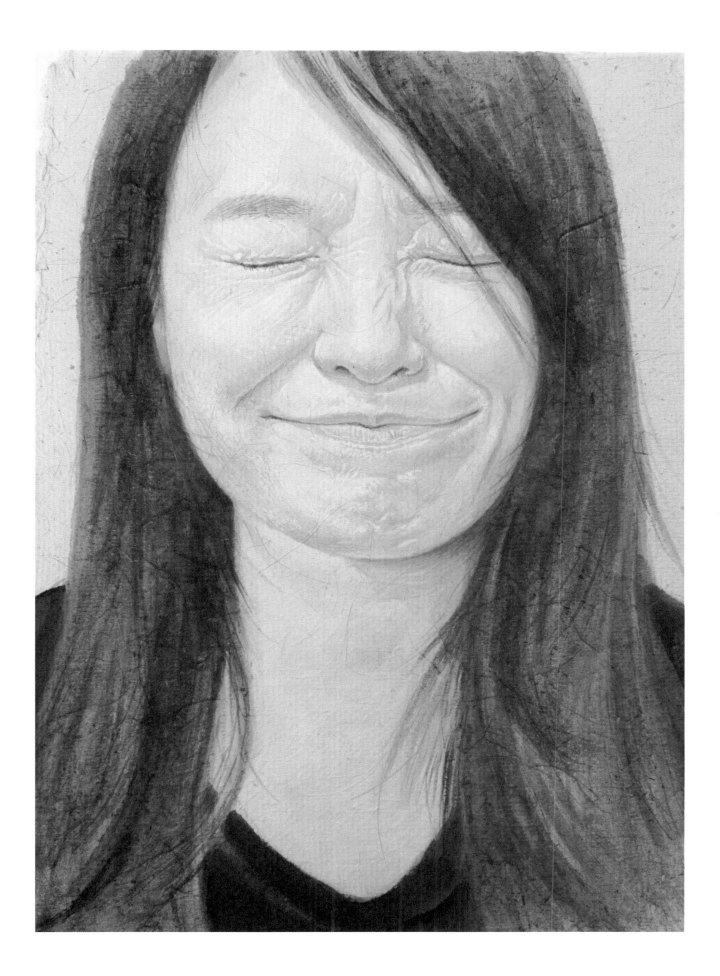

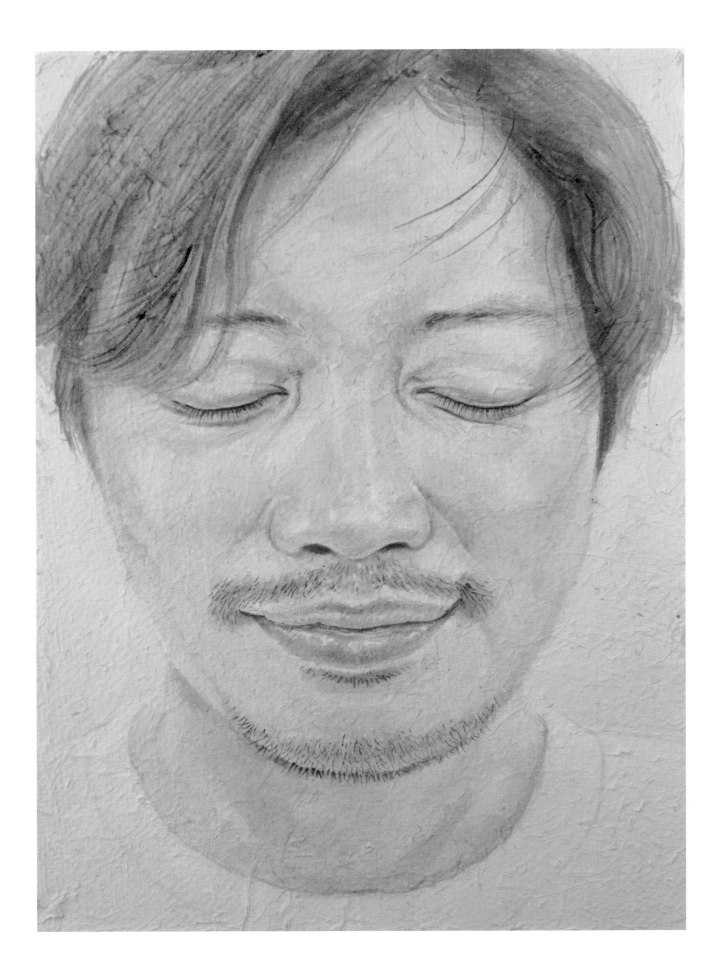

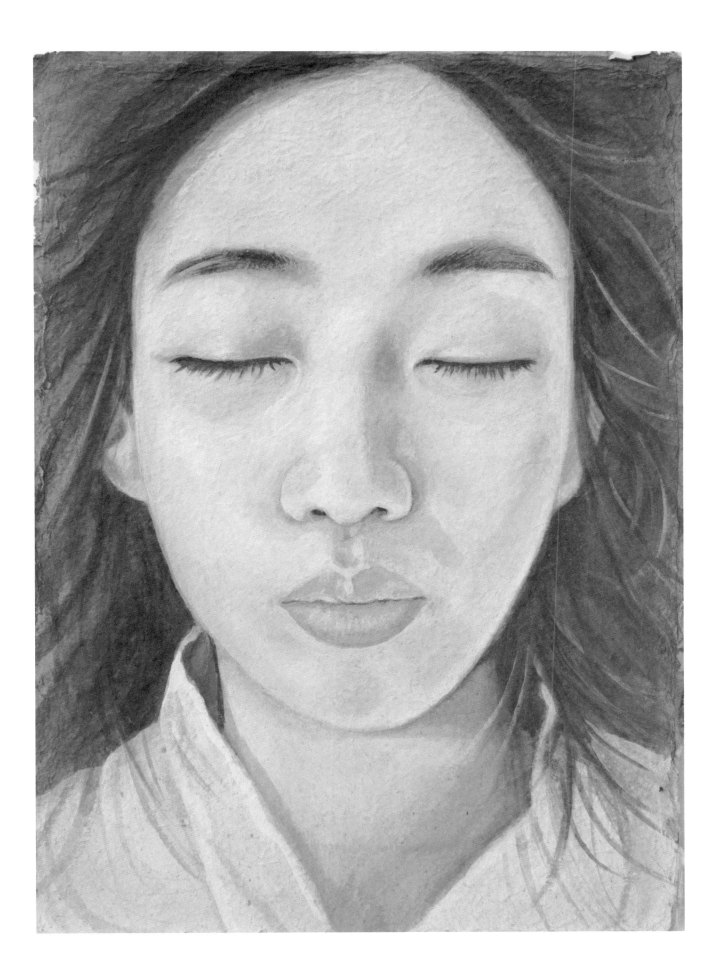

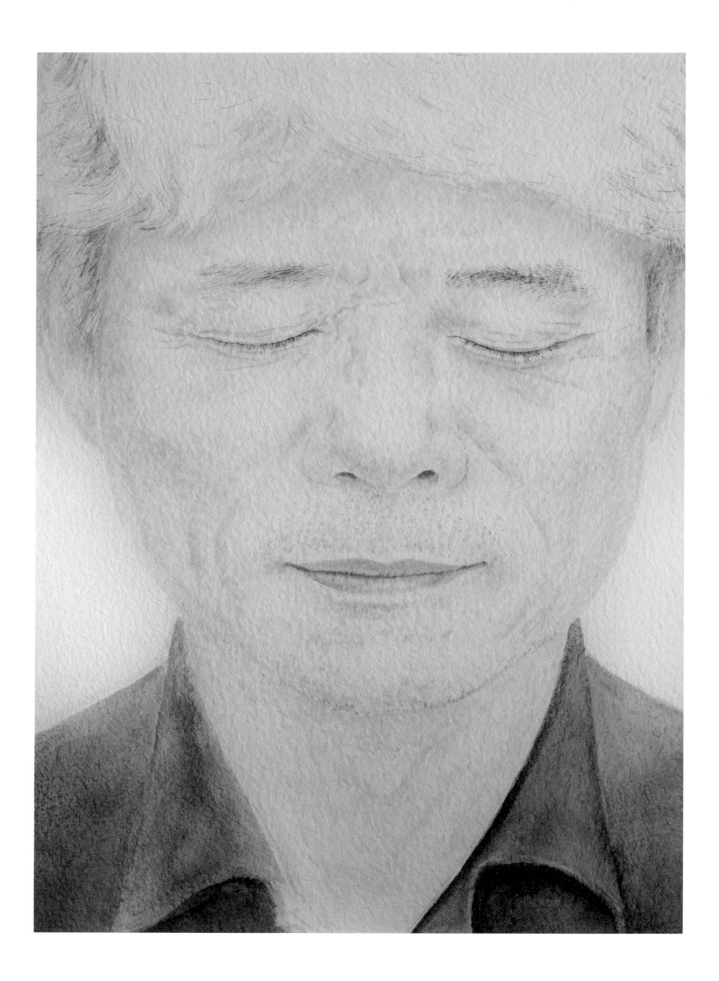

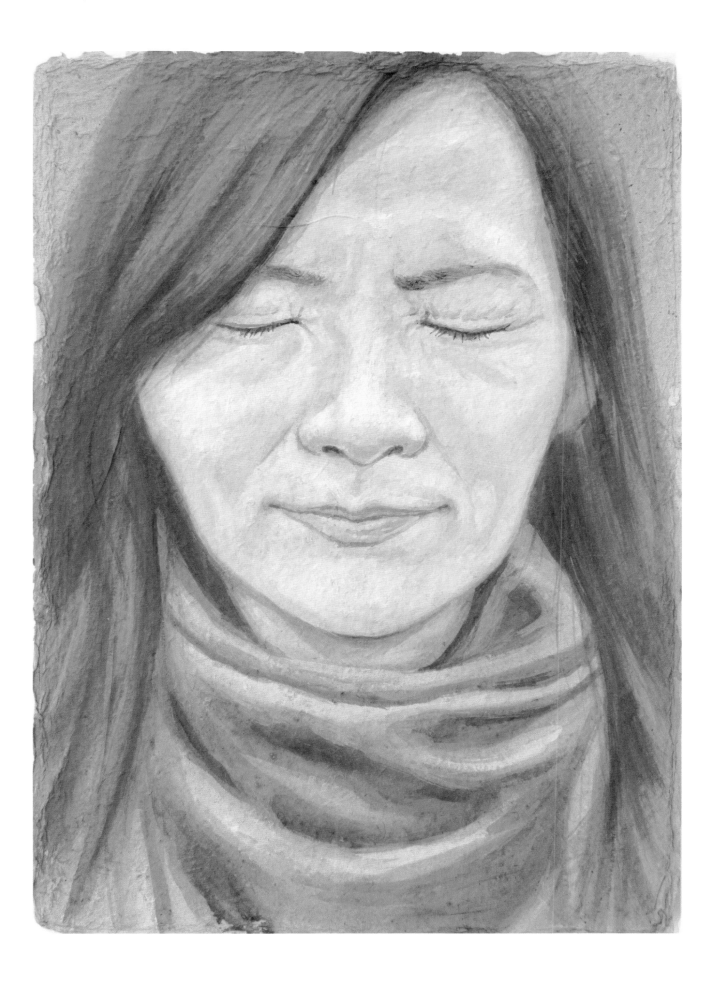

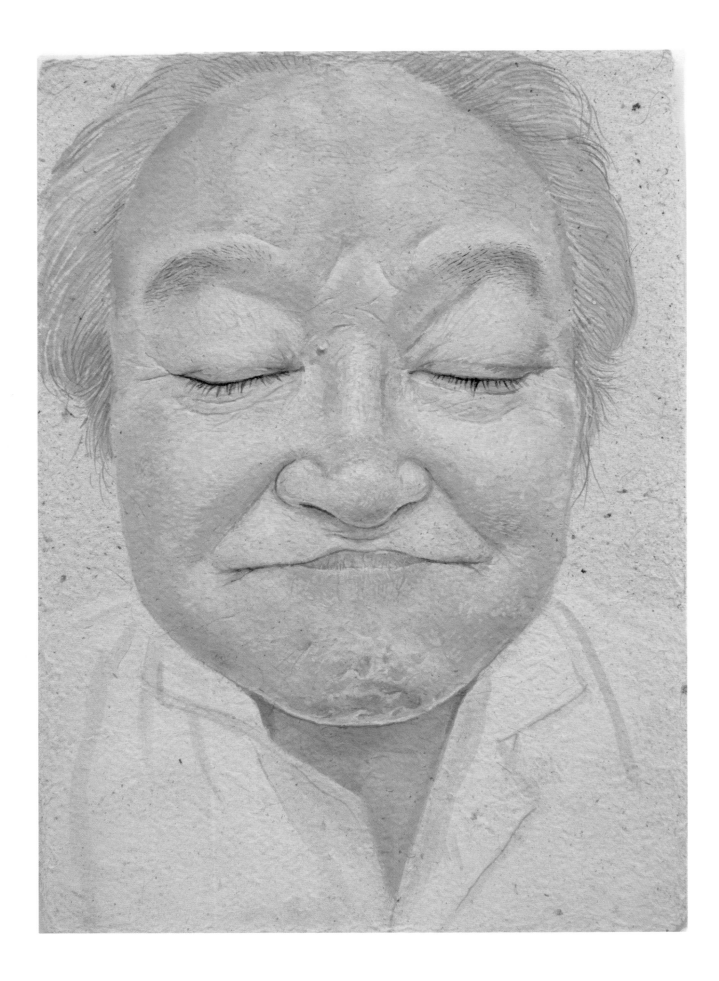

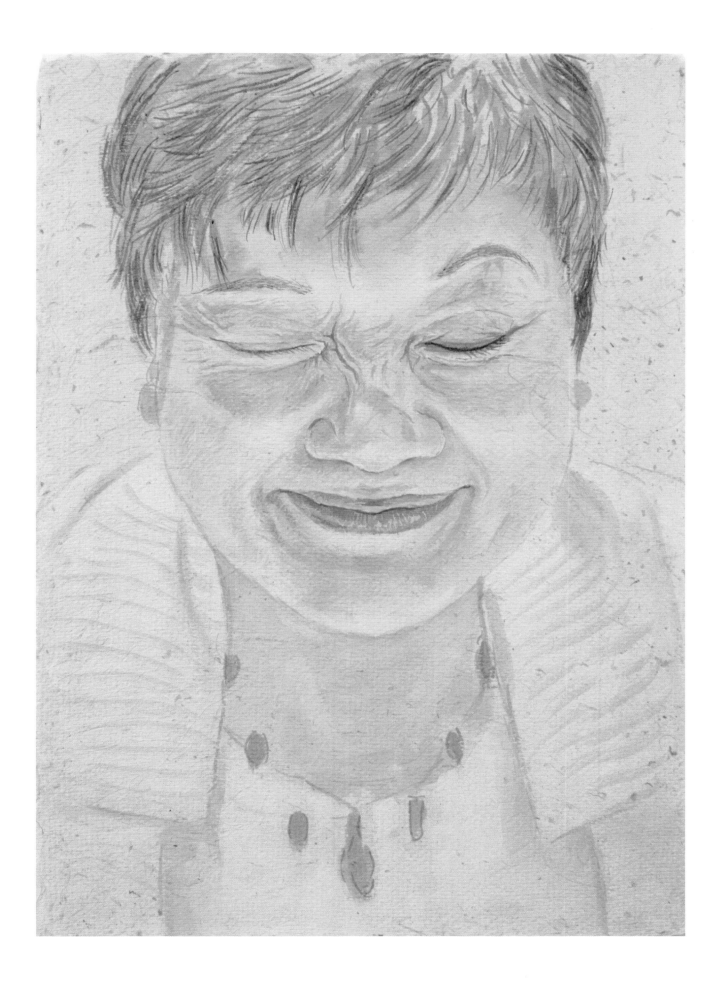

나의 심장이 붓끝에 있다

물 없는 백사장을 천천히 미끄러지는 작은 배처럼, 그렇게 더디더라도 간절하게 나의 붓이 움직이길 바라지. 얼굴을 그린다는 건 누군가의 생애를 느낄 수 있어야 가능한 일이야. 화가의 심장이 붓끝에 있지 않고서는 불가능한 일이지. 잠시 다녀가고 있는 이승의 한순간이지만 그림 속에서는 영원을 살 수가 있는 거야.

내가 너를 안다는 것은 하늘에 떠 있는 수많은 별 중에 단 하나의 별에 대해 생각하는 것만큼이나 신비한 일이지.

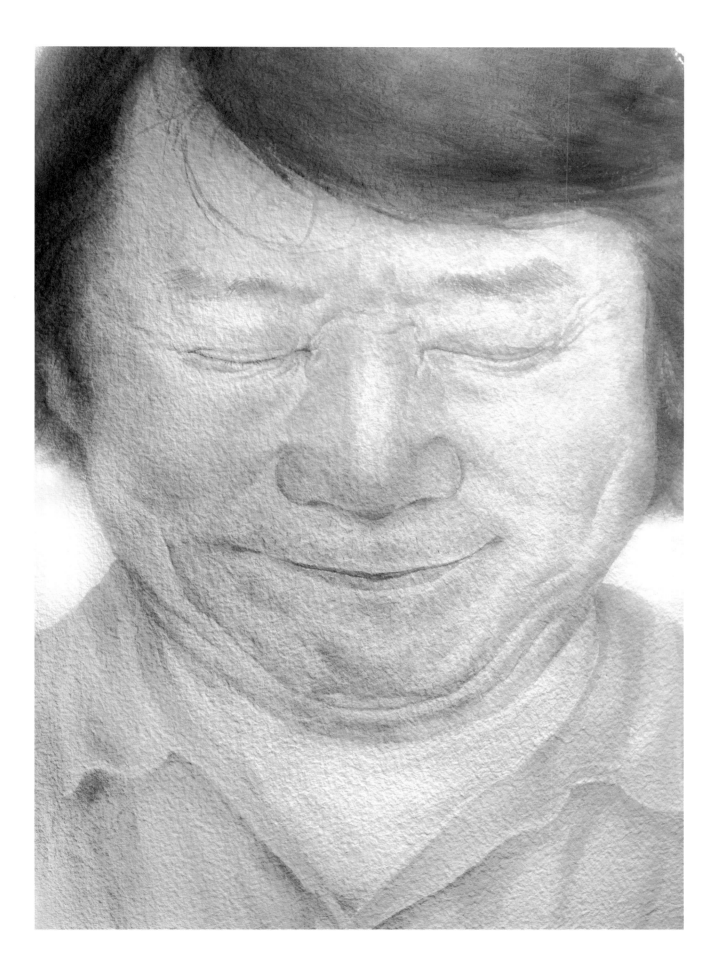

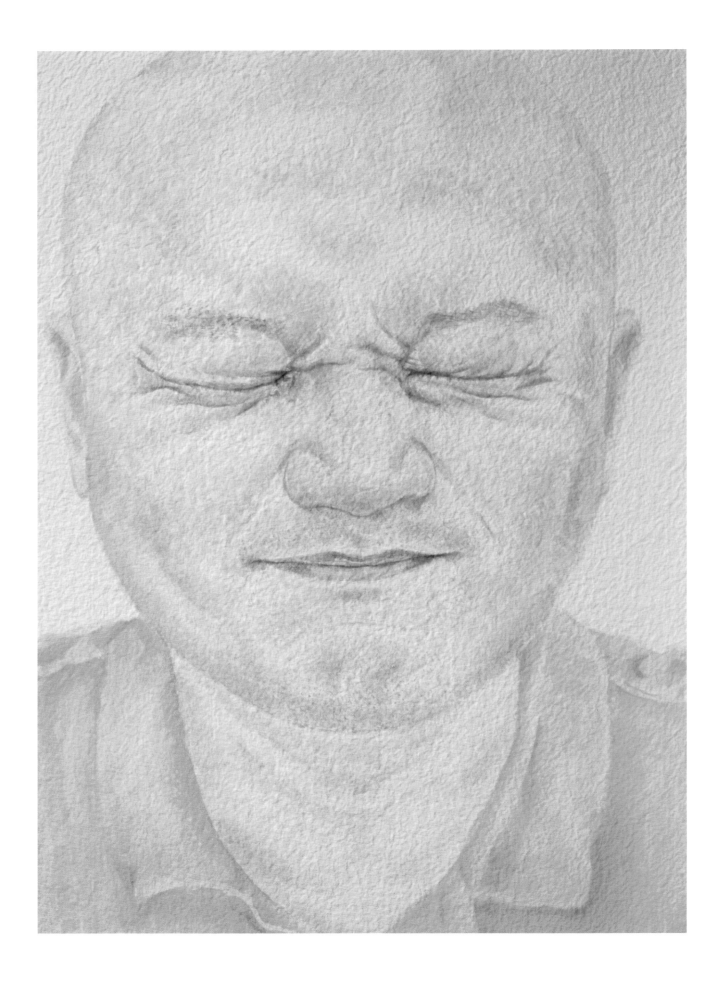

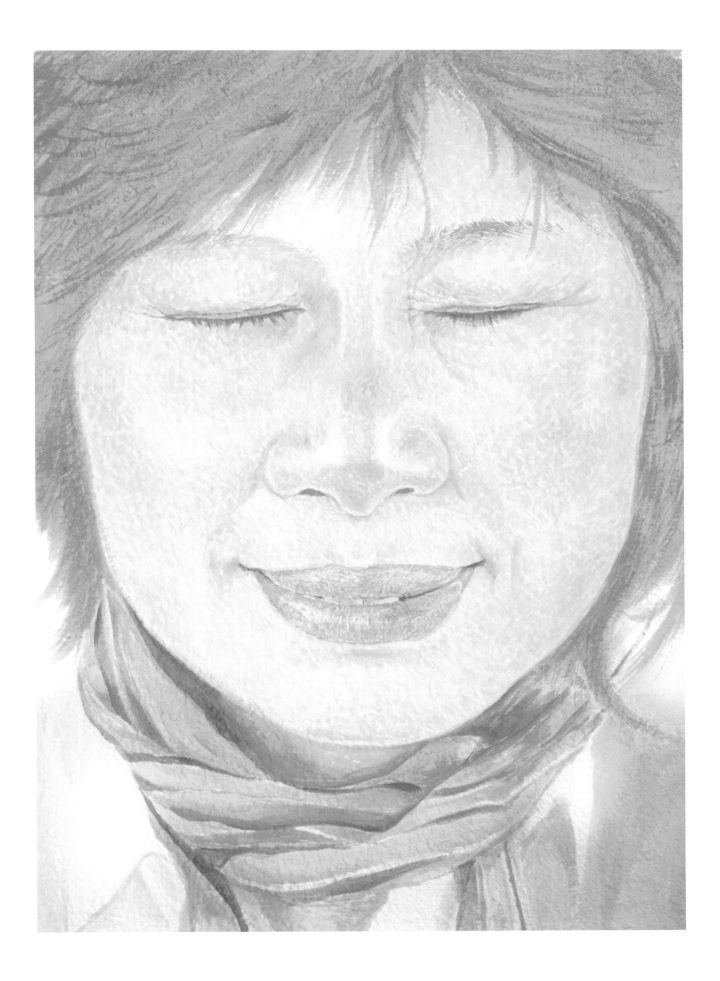

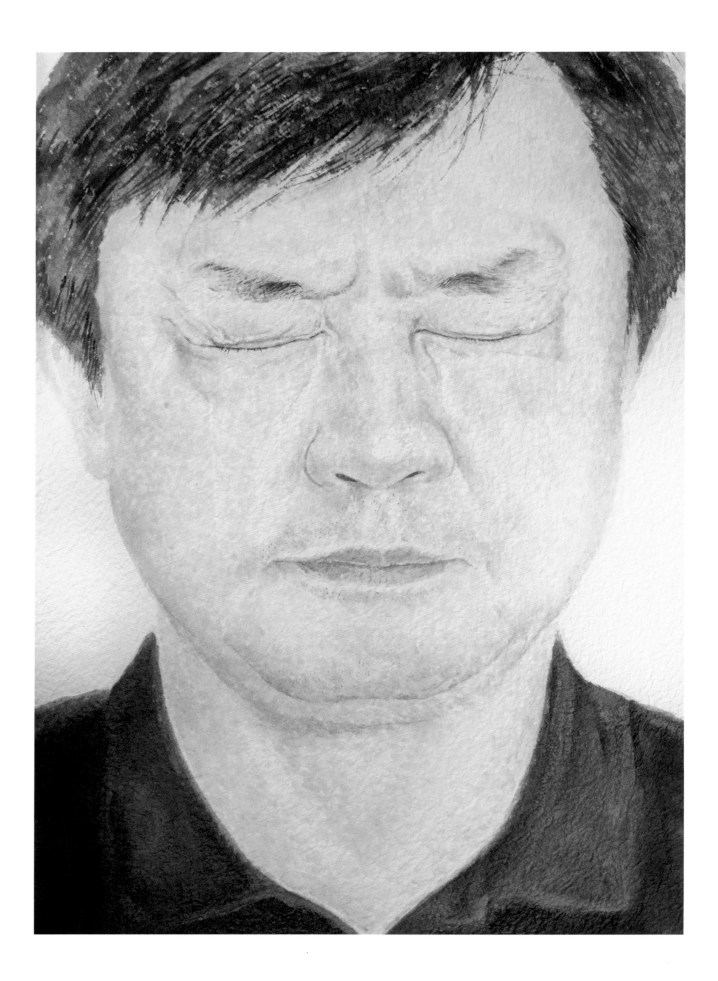

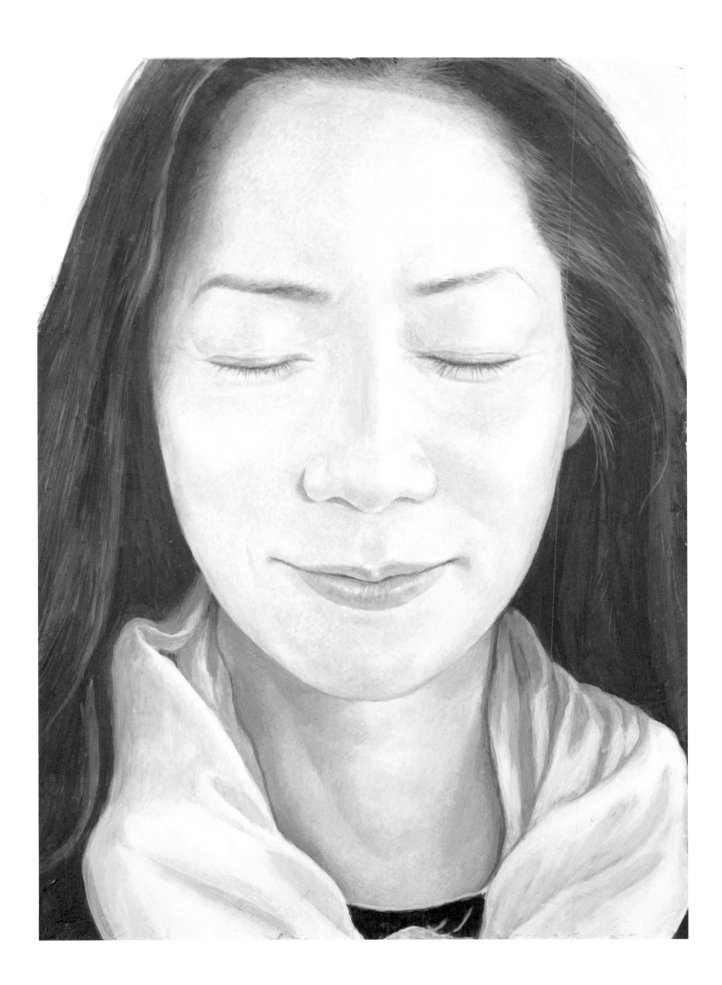

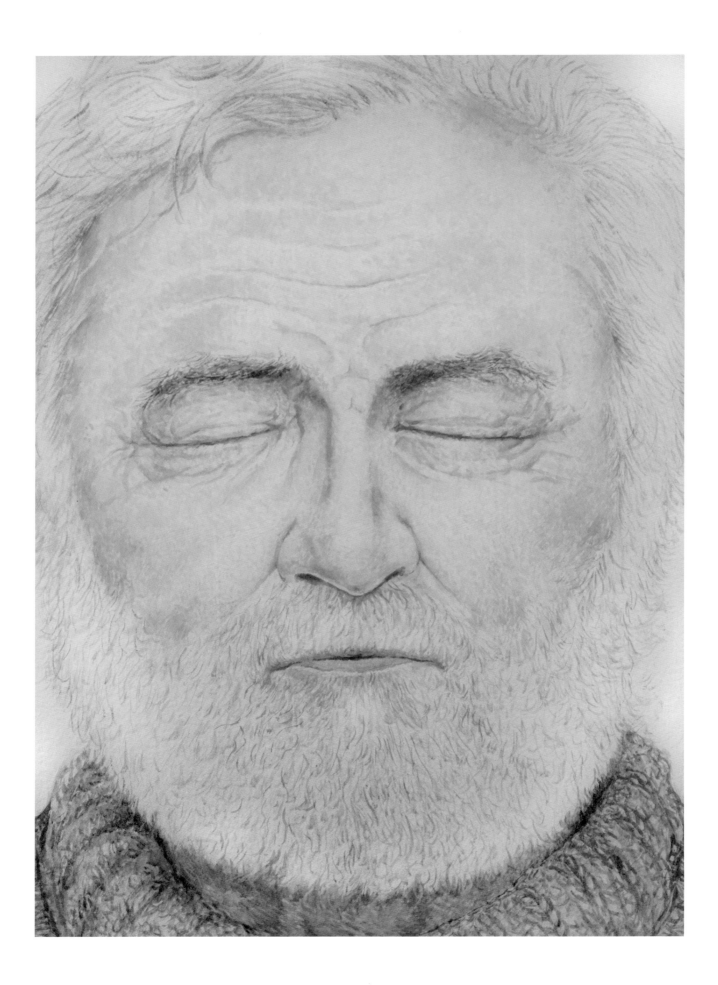

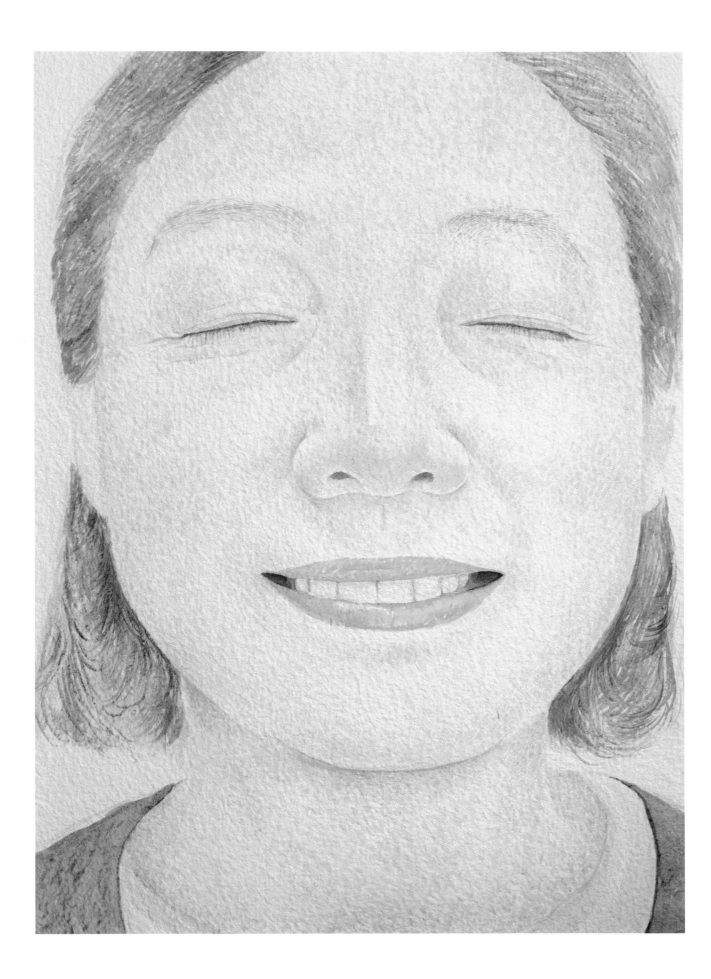

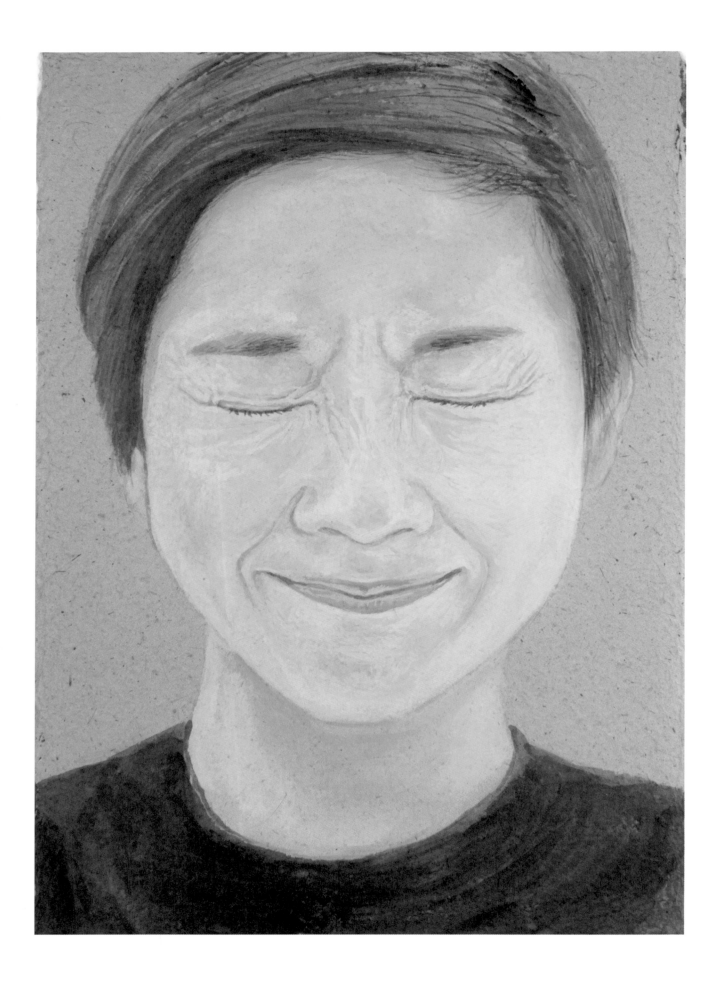

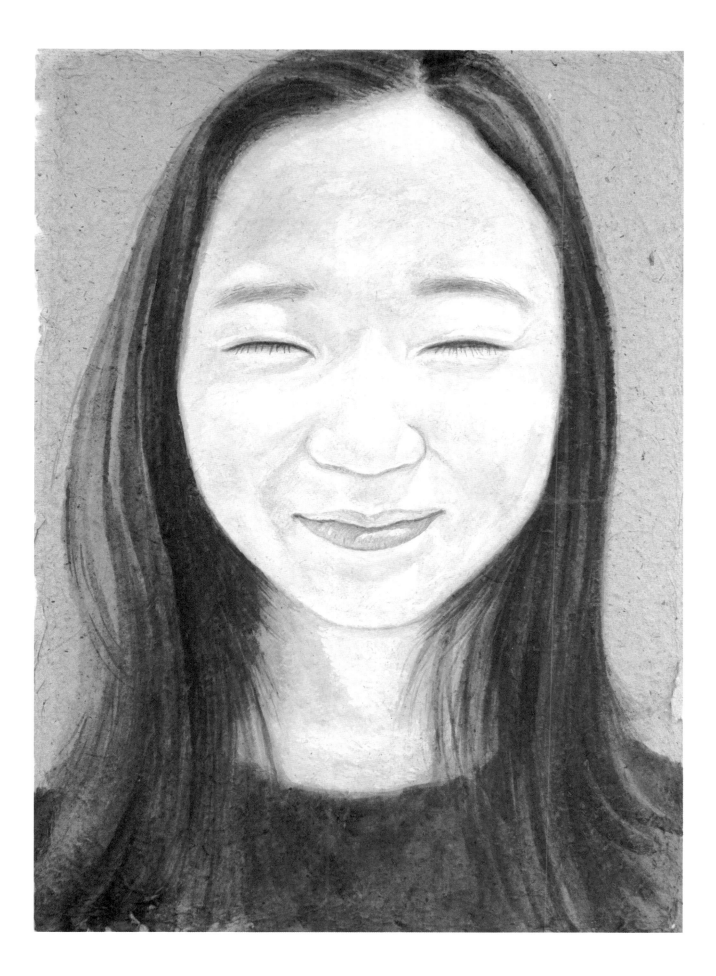

여백에 숨어 있는 바람조차 그릴 수 있어

무얼 보려고 하는지, 무엇을 그리려 하는지 묻고 싶겠지만 답은 없어. 가을바람에 흔들리는 꽃잎처럼 이유가 없는 거지. 우린 바람과 함께 숨을 쉰 거야. 우린 죽어도 바람과 같이 사는 거야.

난 여백에 숨어 있는 바람조차 그릴 수 있어.

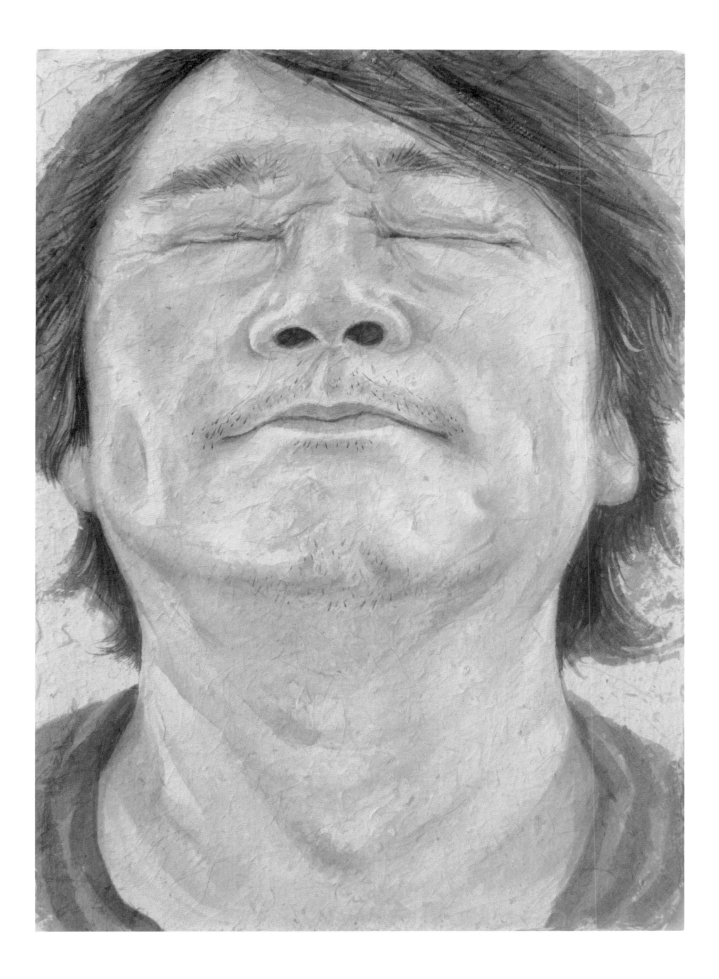

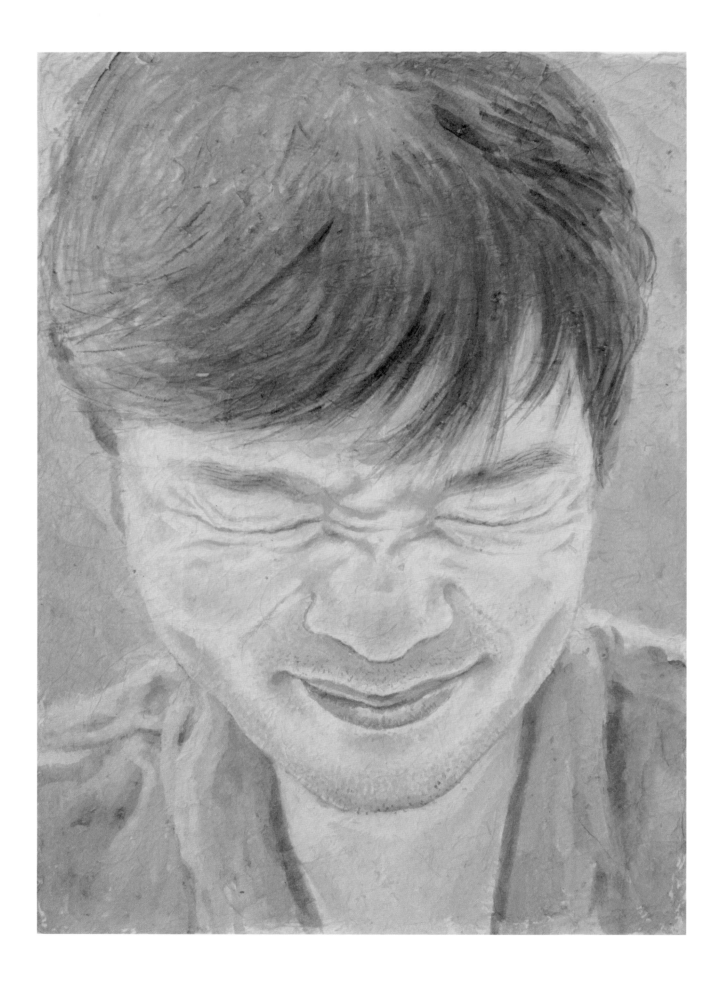

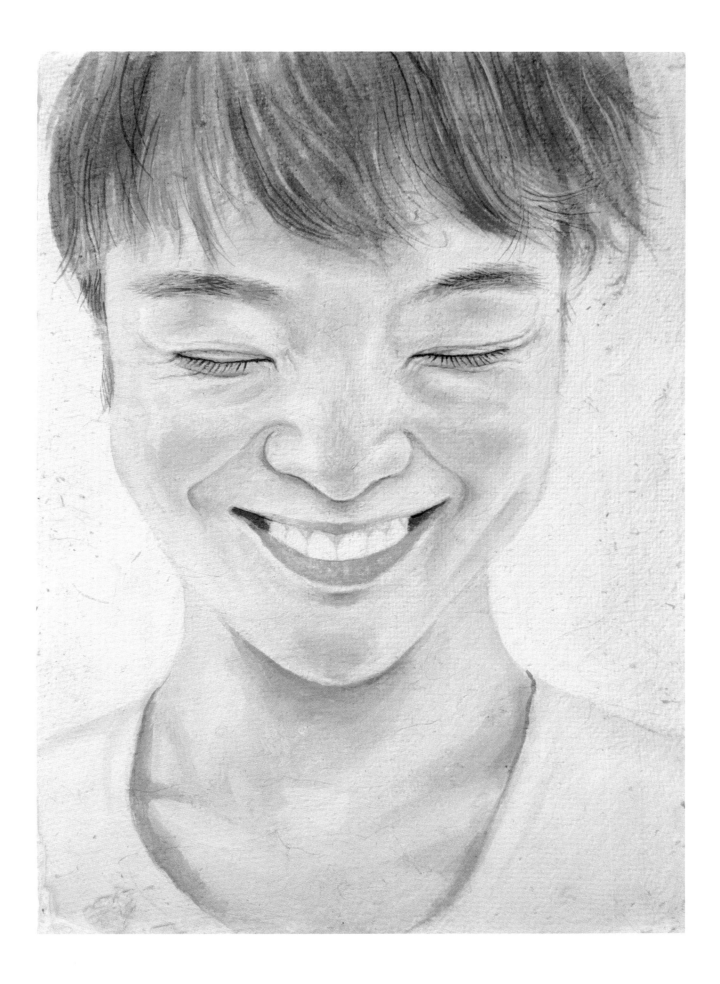

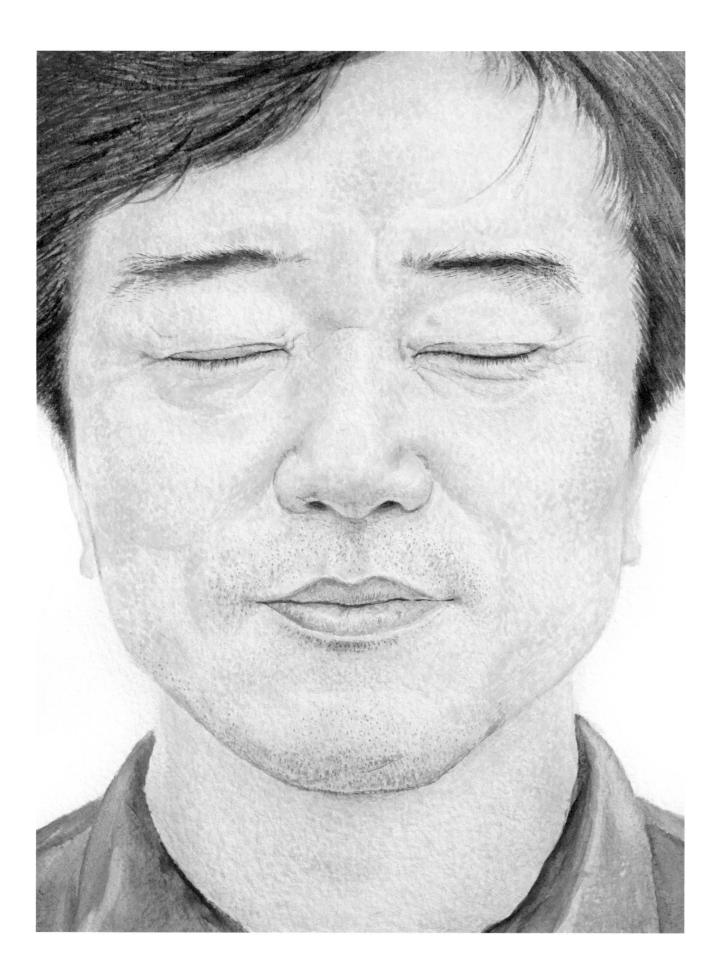

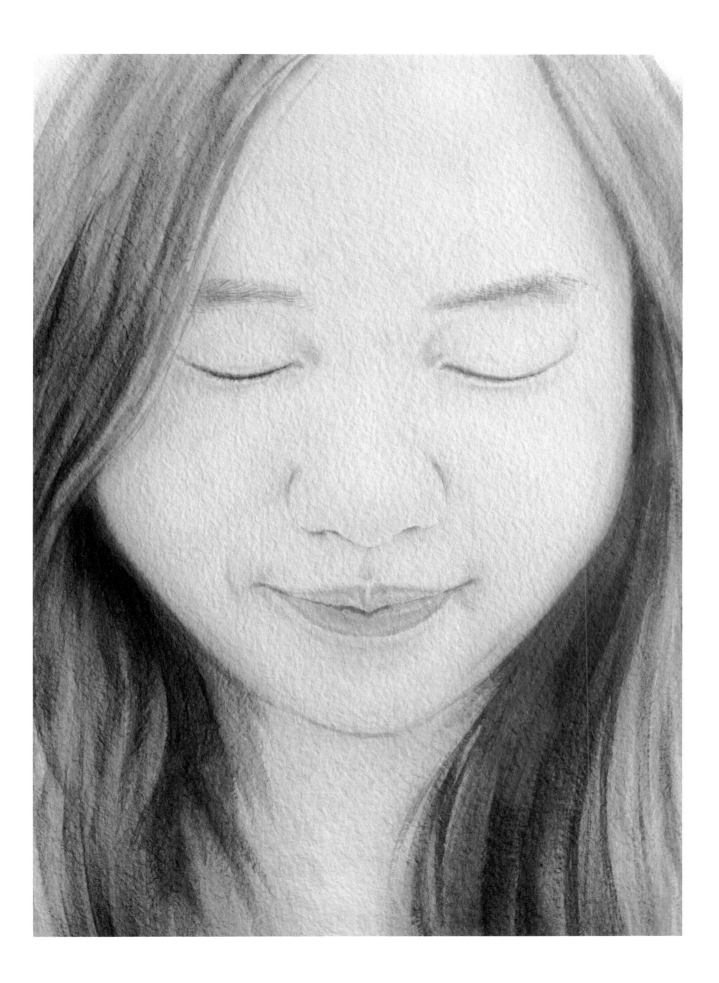

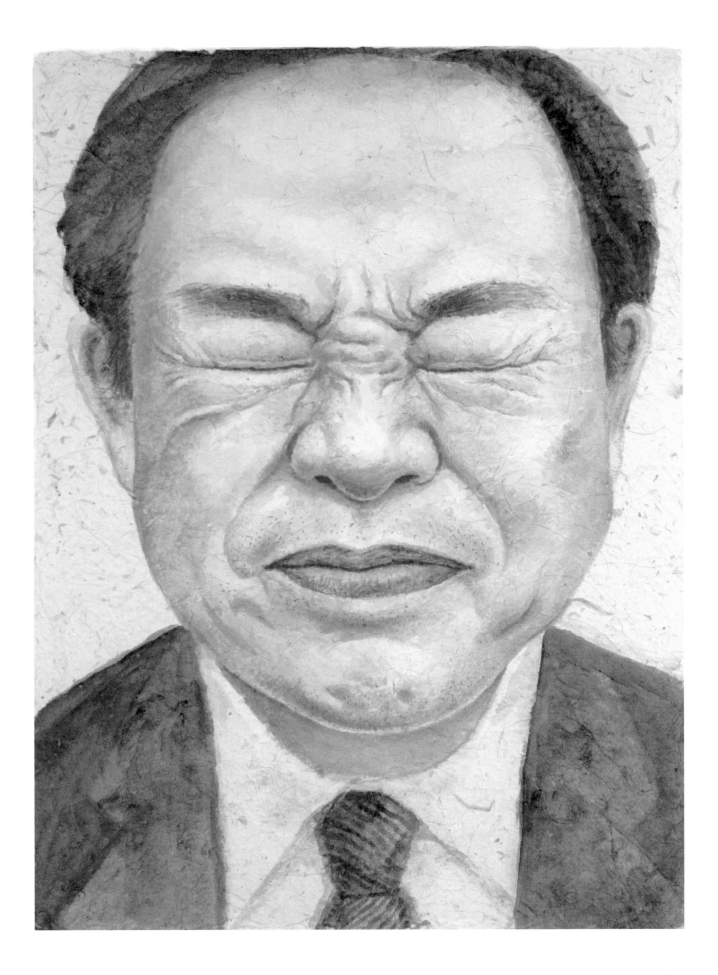

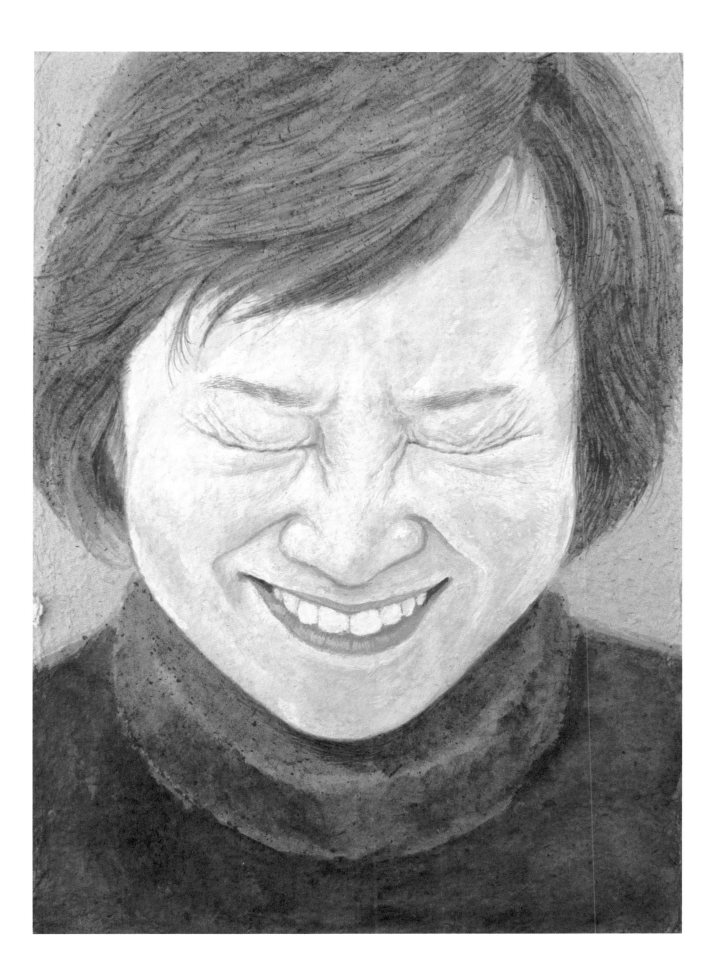

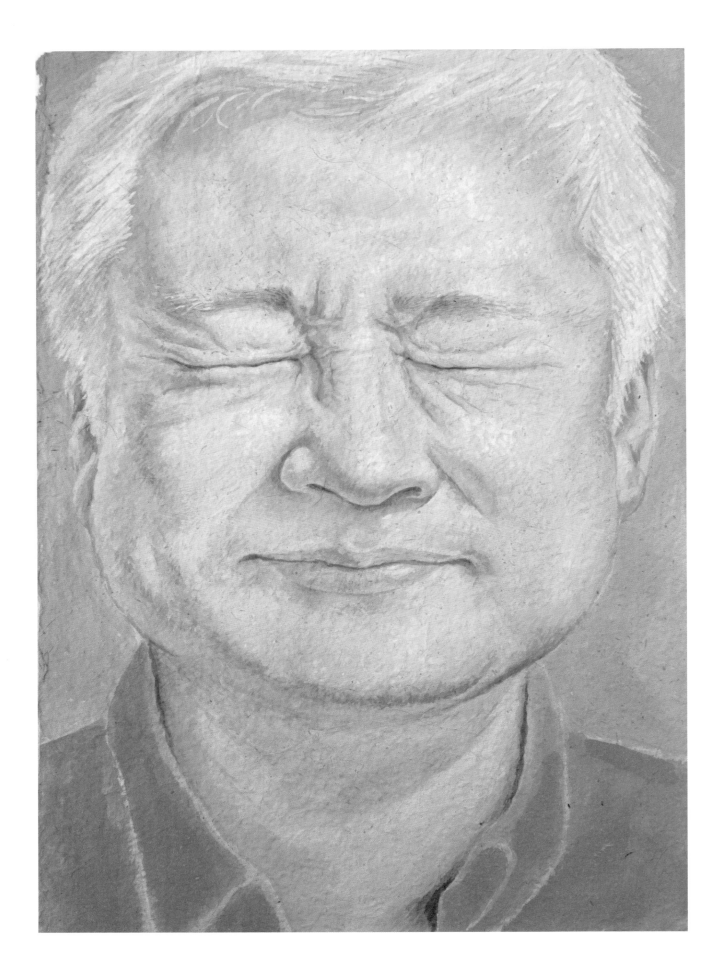

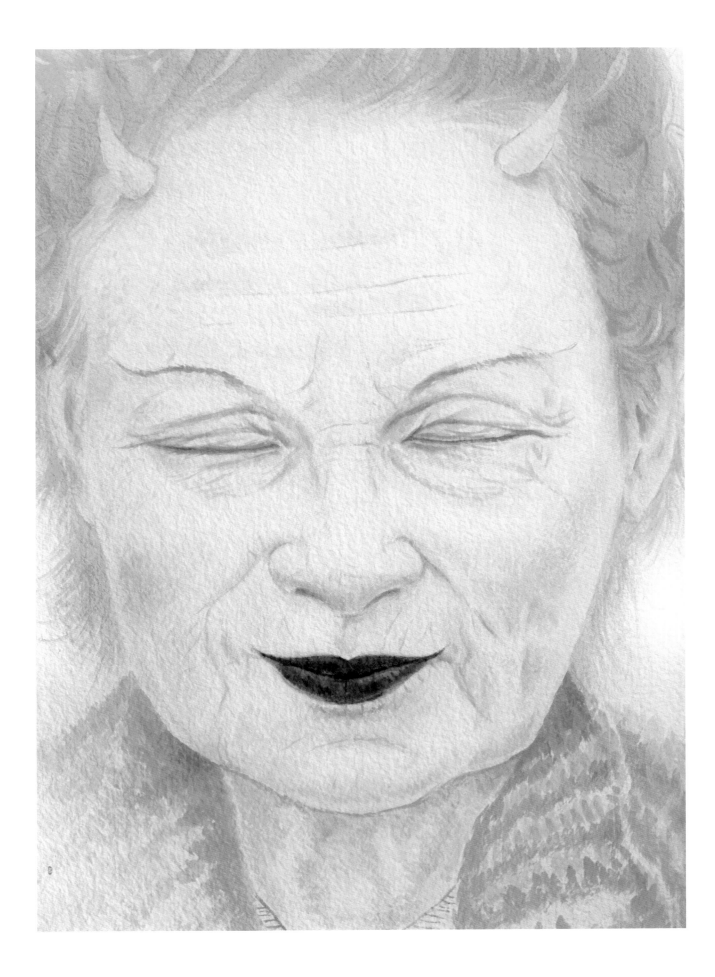

수천 번의 붓질로 그려낸 단 하나의 표정

눈 감은 얼굴을 그리기 위해서 수많은 고요를 깨우곤 하지. 벌들이 온갖 색의 꽃가루를 묻히고 한 방울 꿀을 만들어내듯 물감으로 단 하나의 표정 을 그려내지. 그러기 위해 나는 밤이 새도록 눈을 부릅뜨고 일개미처럼 바 쁘게 붓질을 하지.

붓질이 더딜 때쯤 눈을 감으면, 눈 감은 사람들 얼굴이 떠오르곤 해.

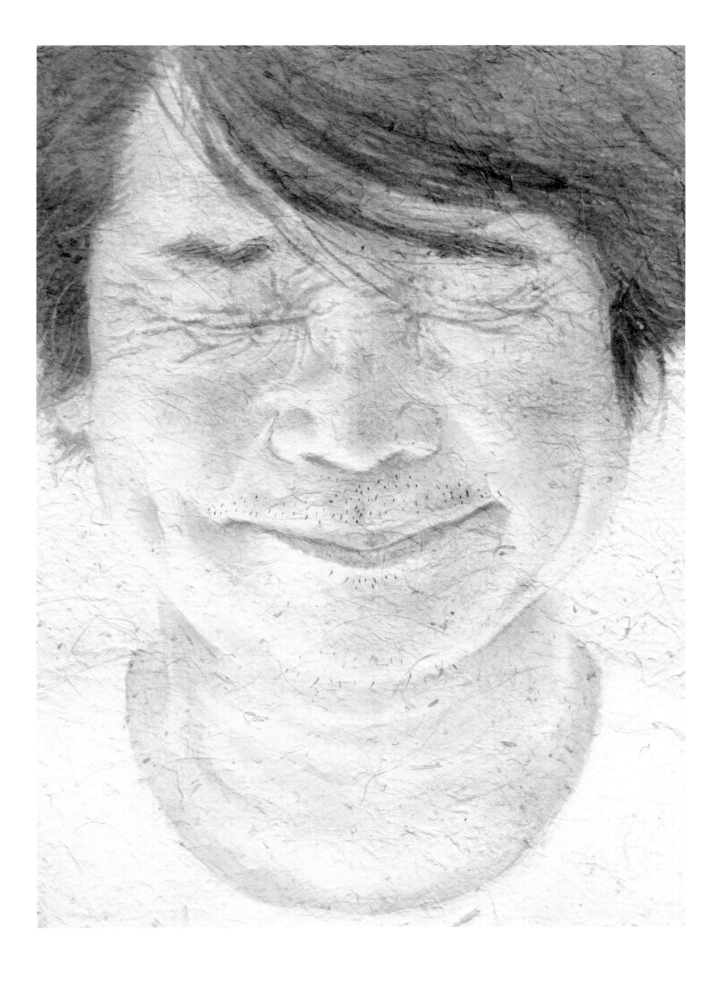

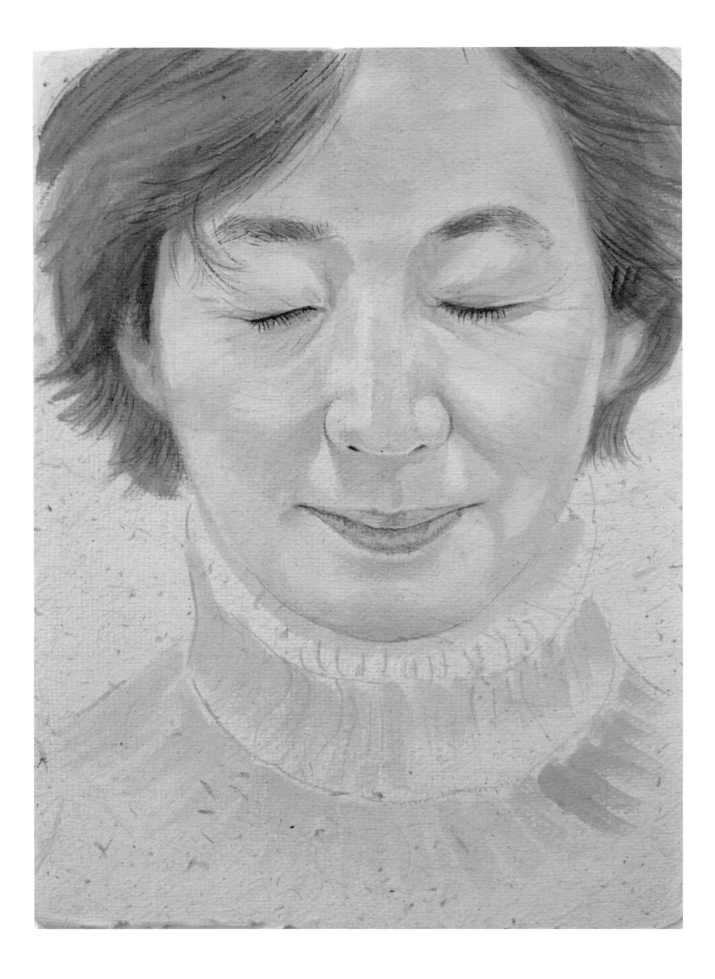

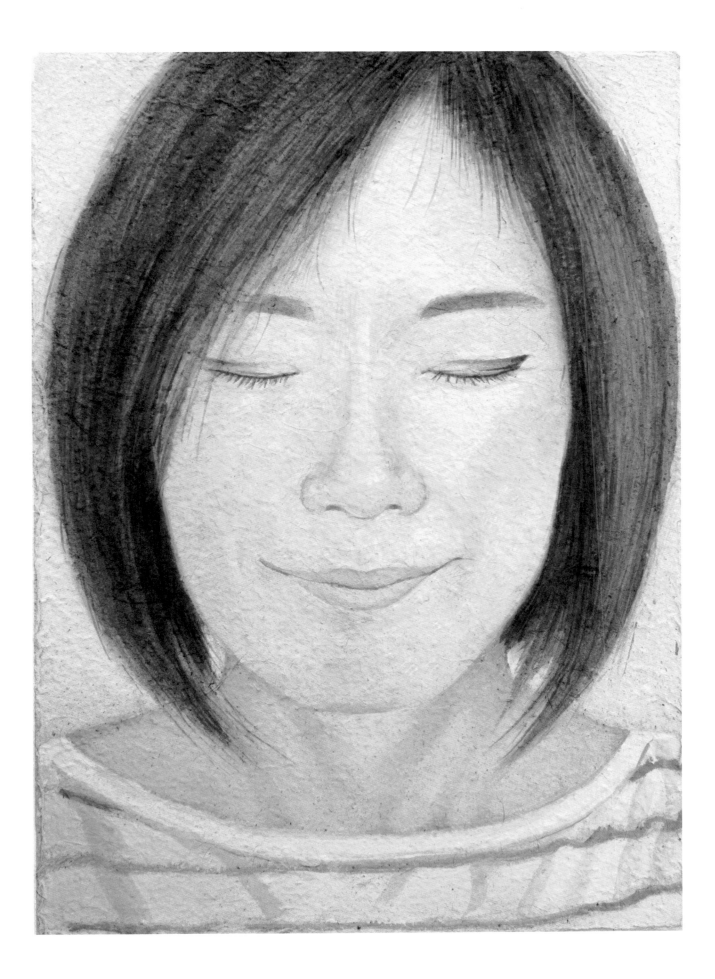

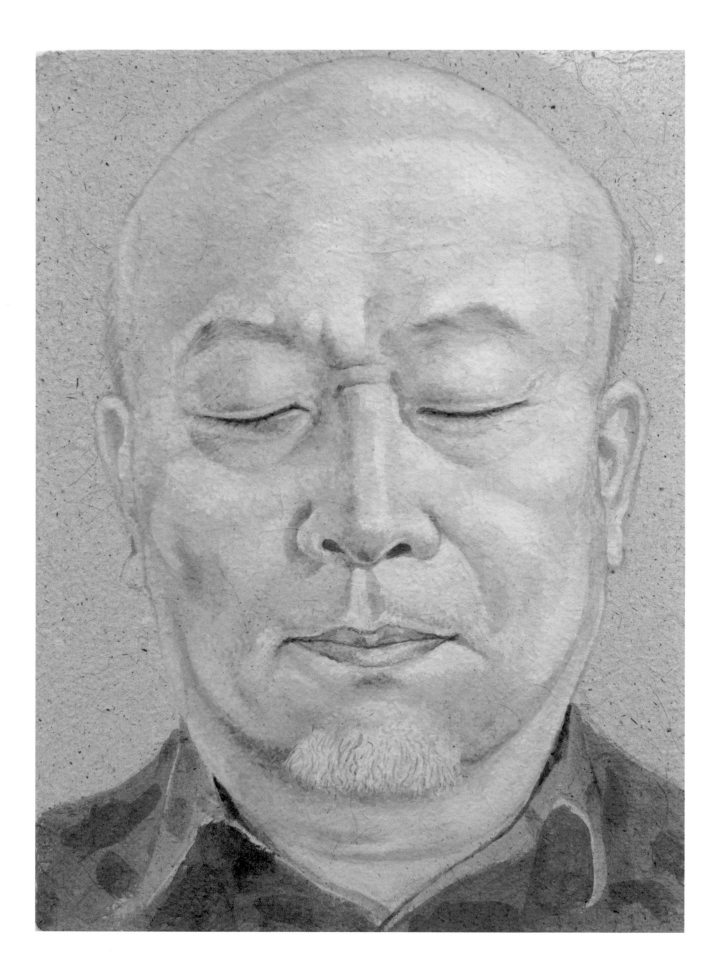

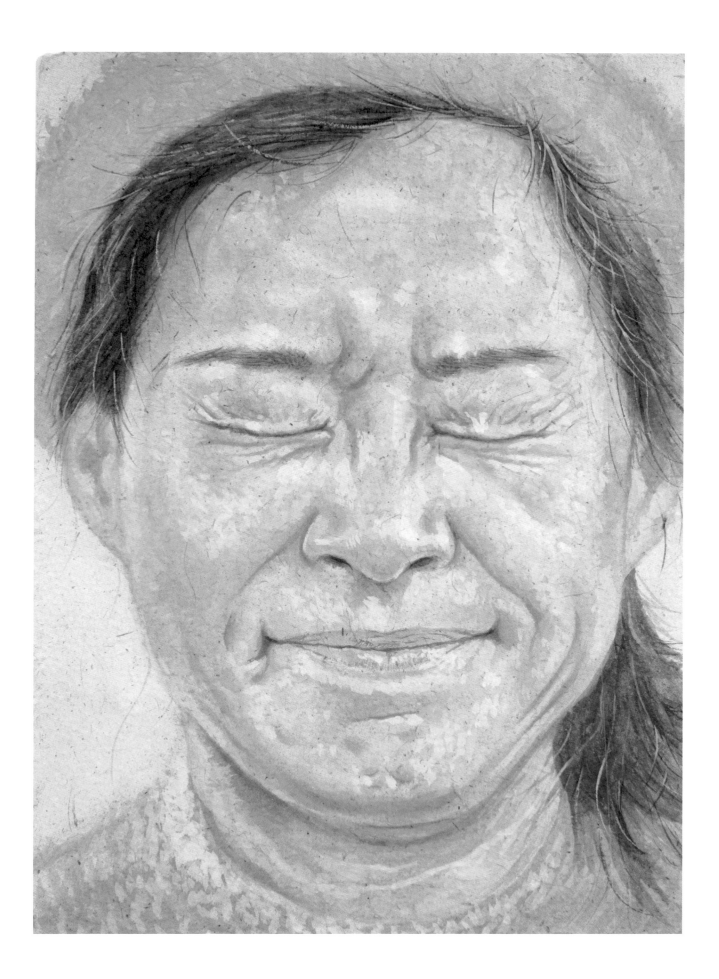

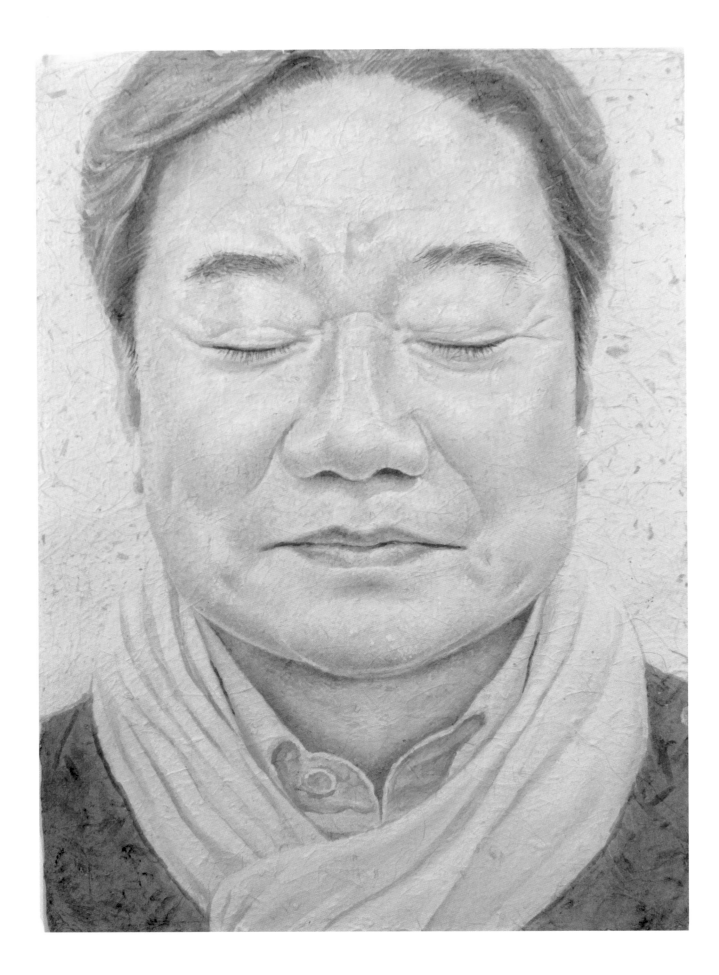

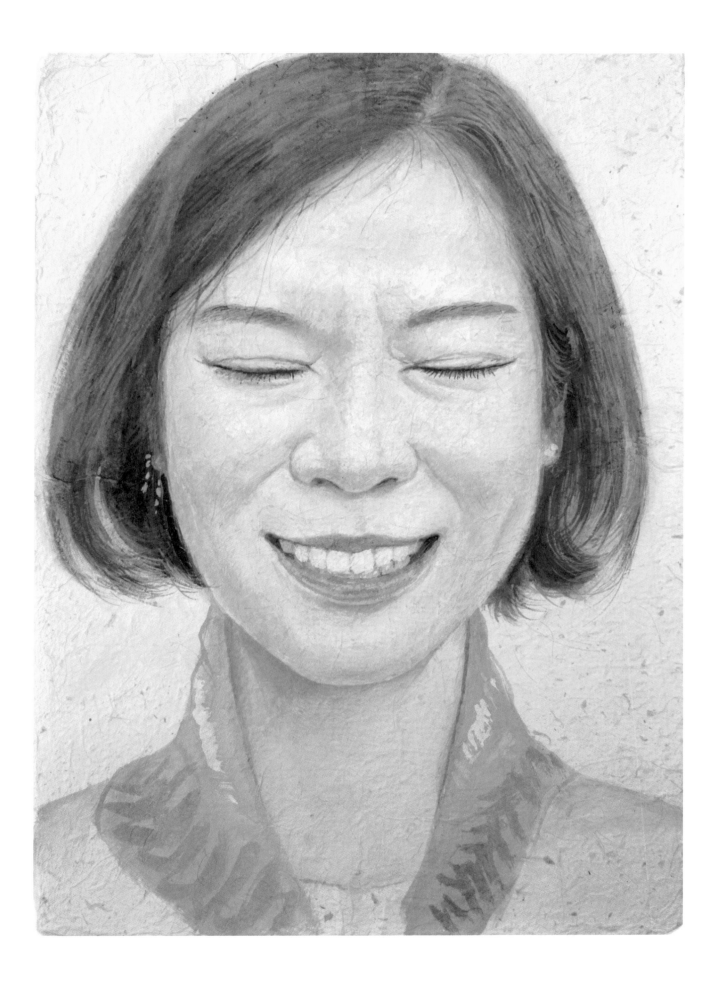

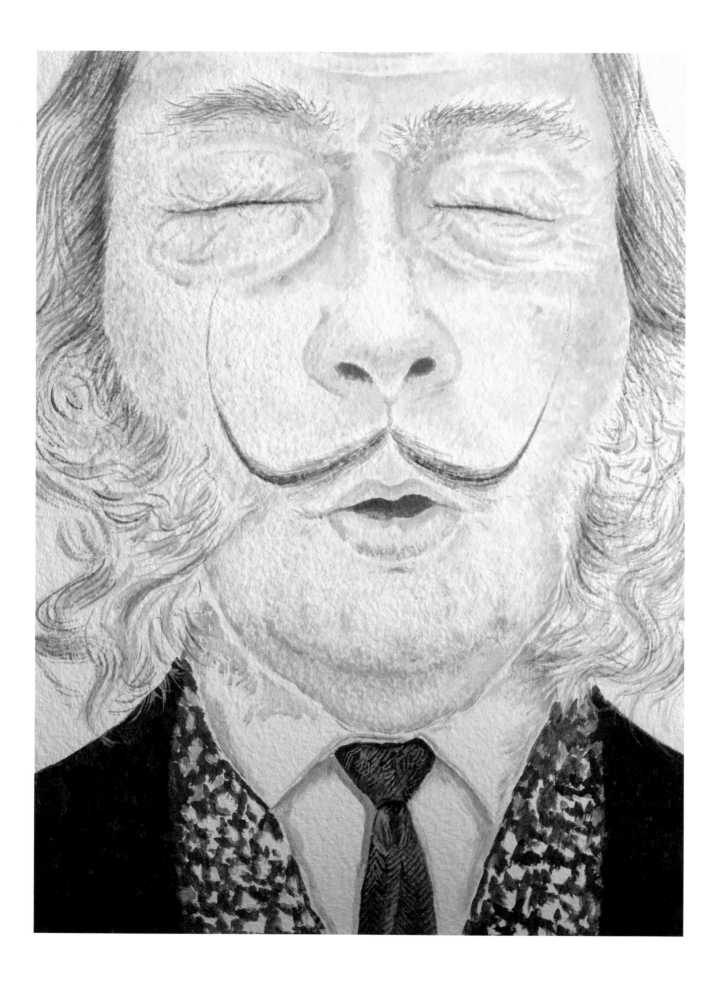

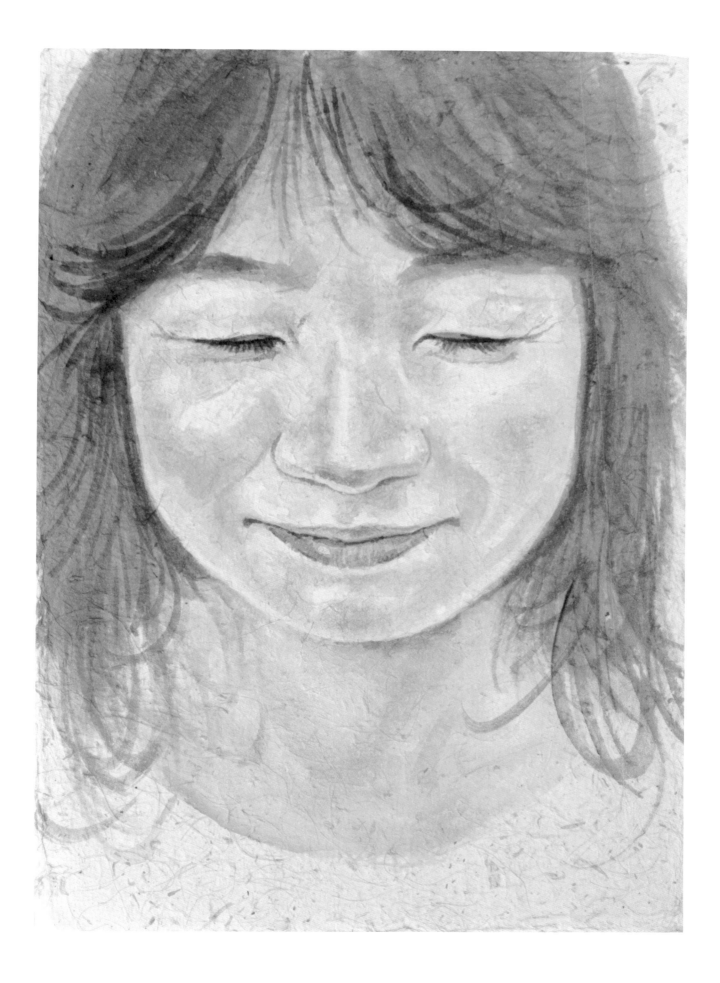

너의 입술은

립스틱 짙게 바르지 않아도 세상은 충분히 어둡지. 하지만 인생은 의미 있고 아름답고 밝고 오묘한 여백이 더 많다는 것을 알아야 해. 굳게 다문 네 입술은 말하고 있어. 눈을 감을수록 더 말하고 싶은 이유에 대해서. 너의 입술은 내 마음 없이 붉지 않지.

눈 감은 나의 그림은 너의 입술을 대신해 아무것도 말하지 않아.

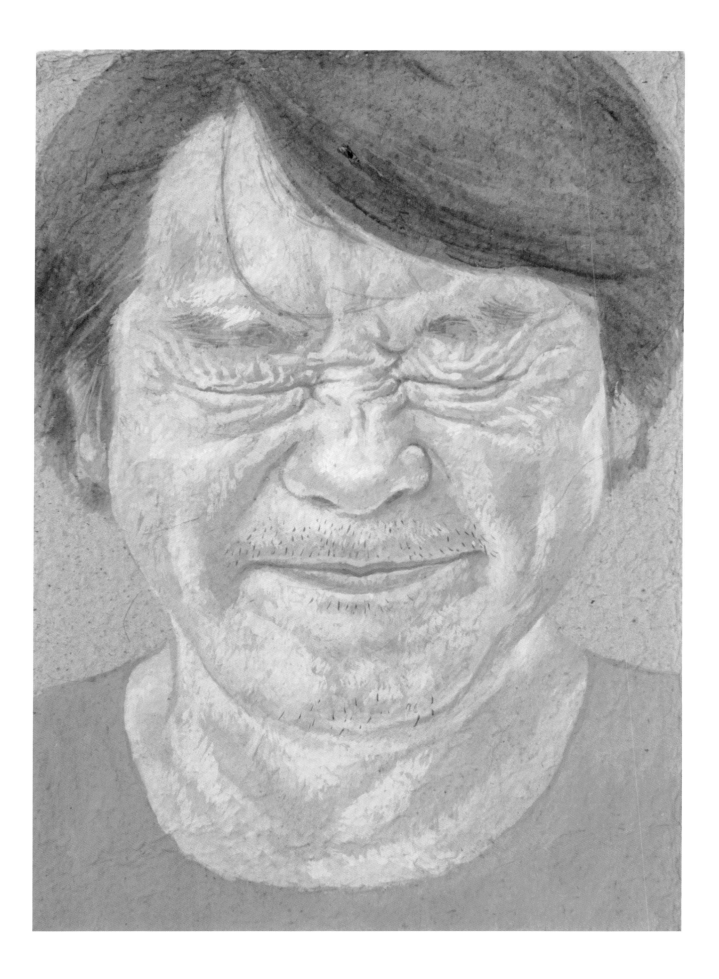

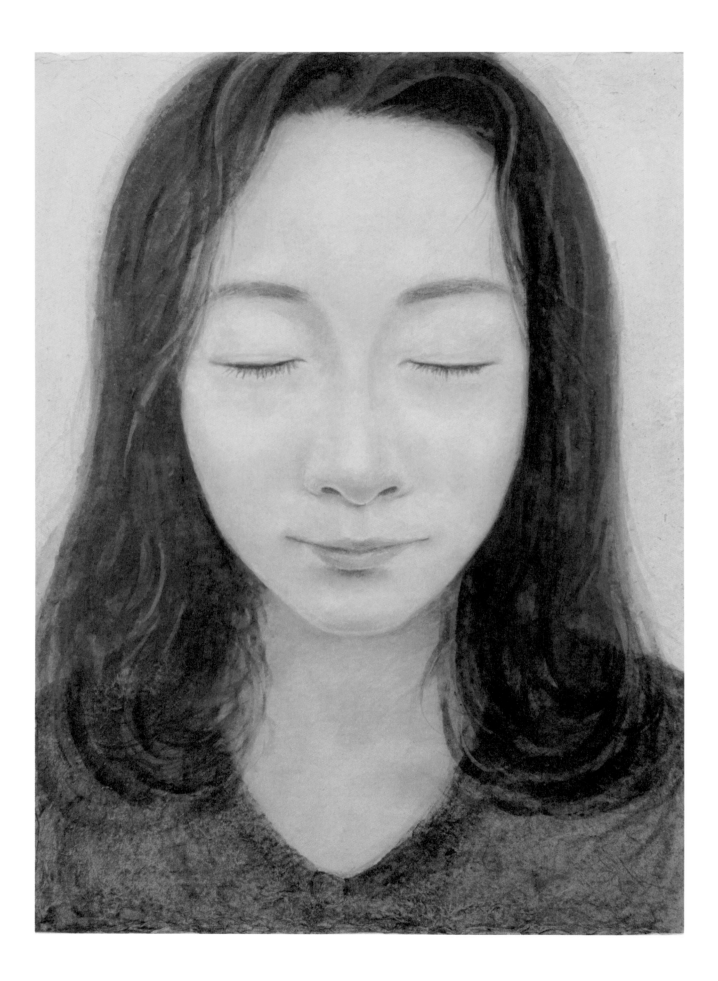

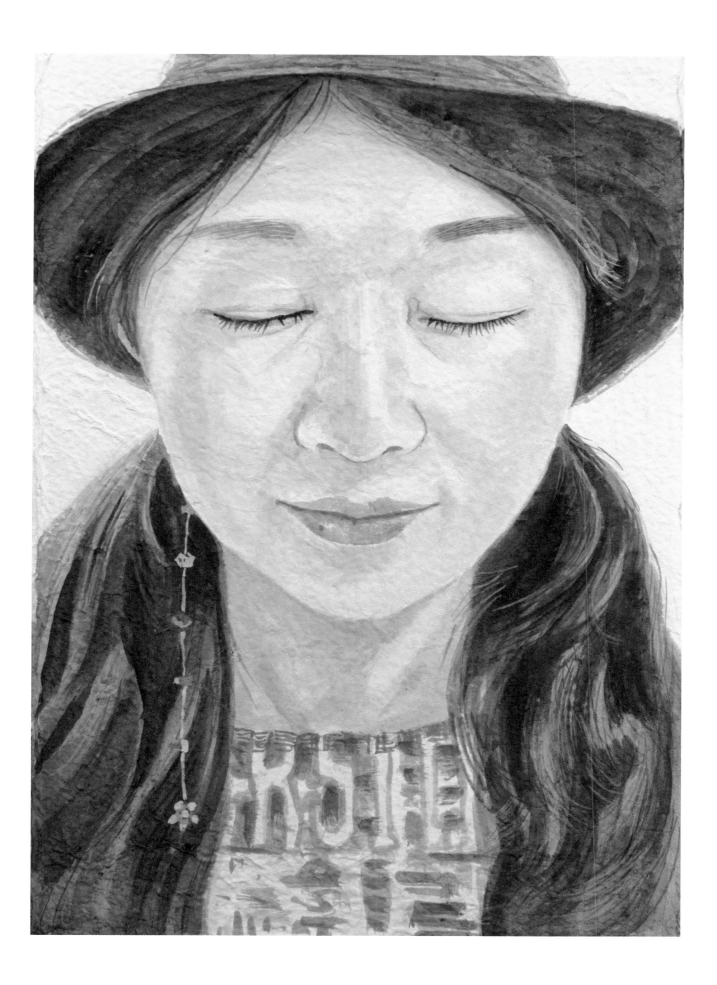

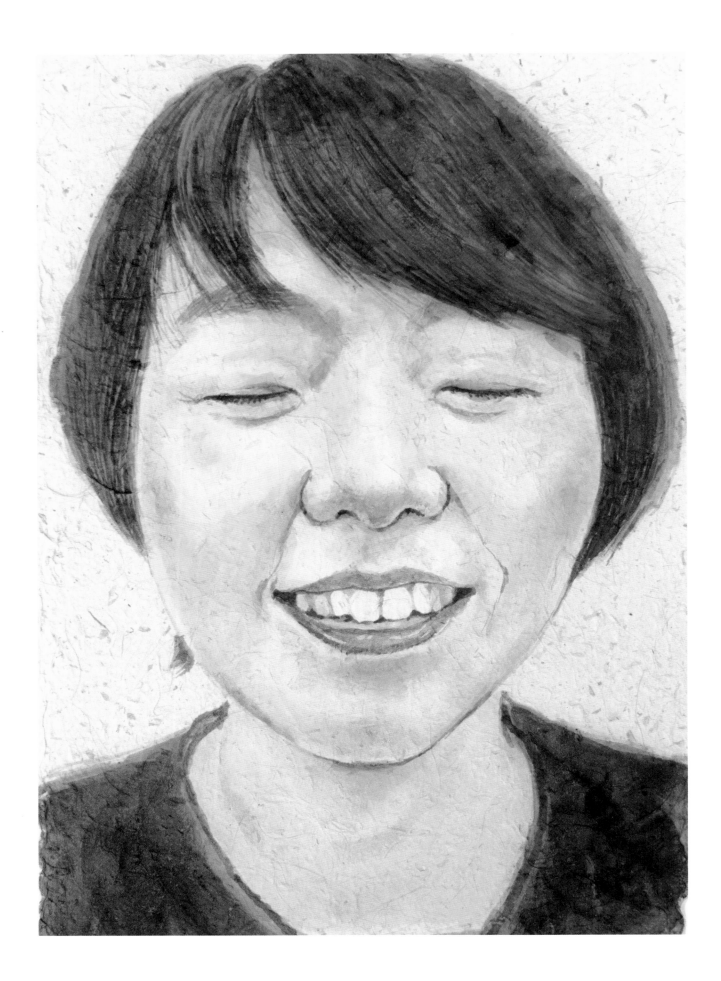

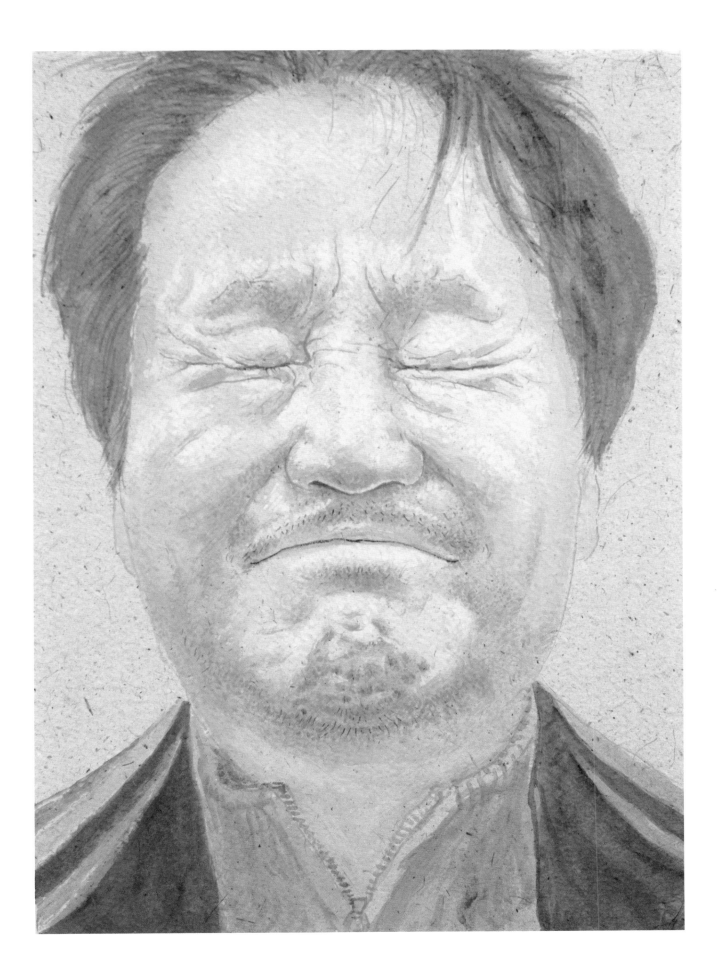

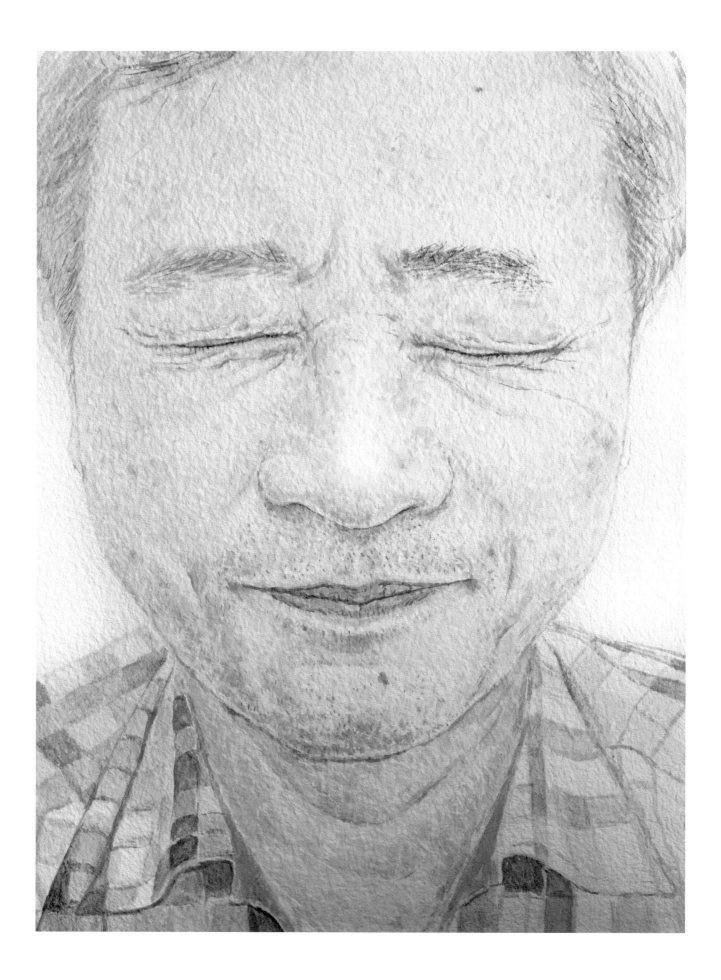

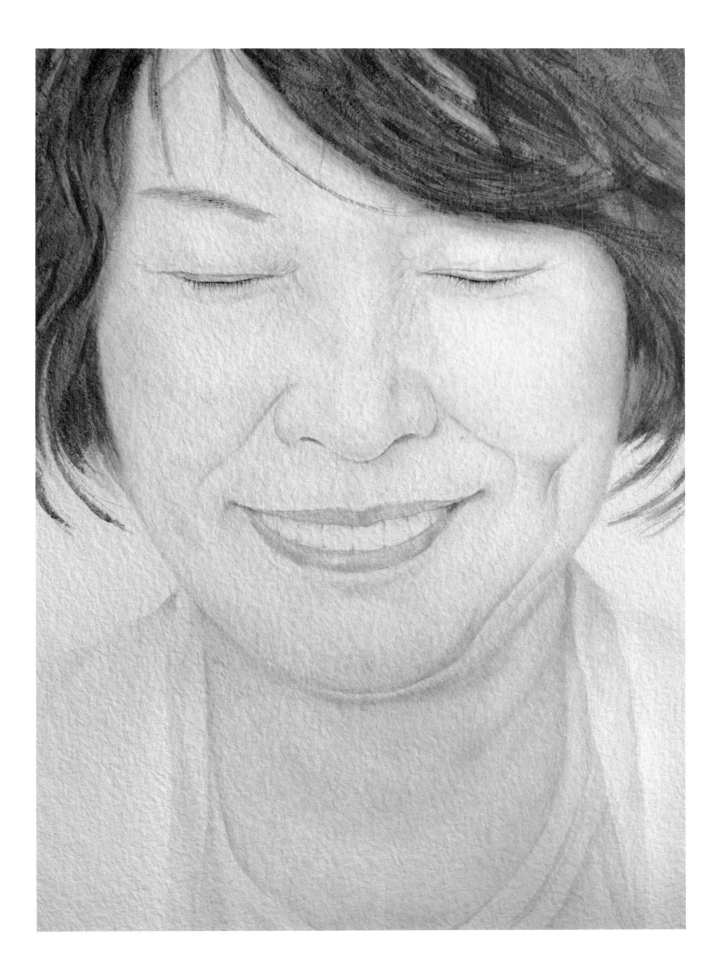

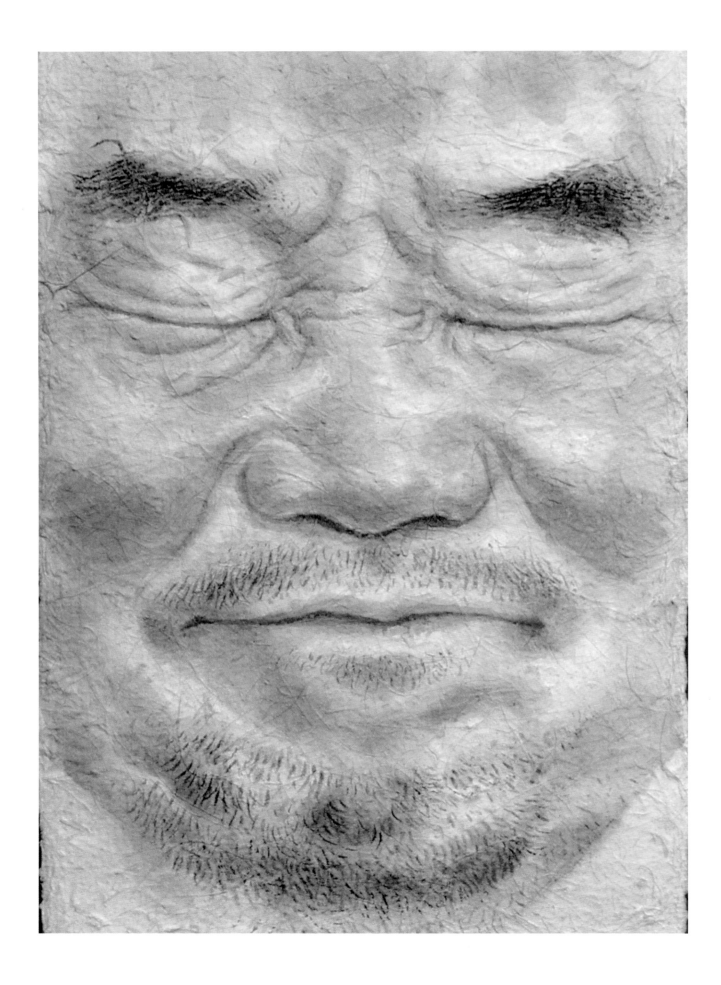

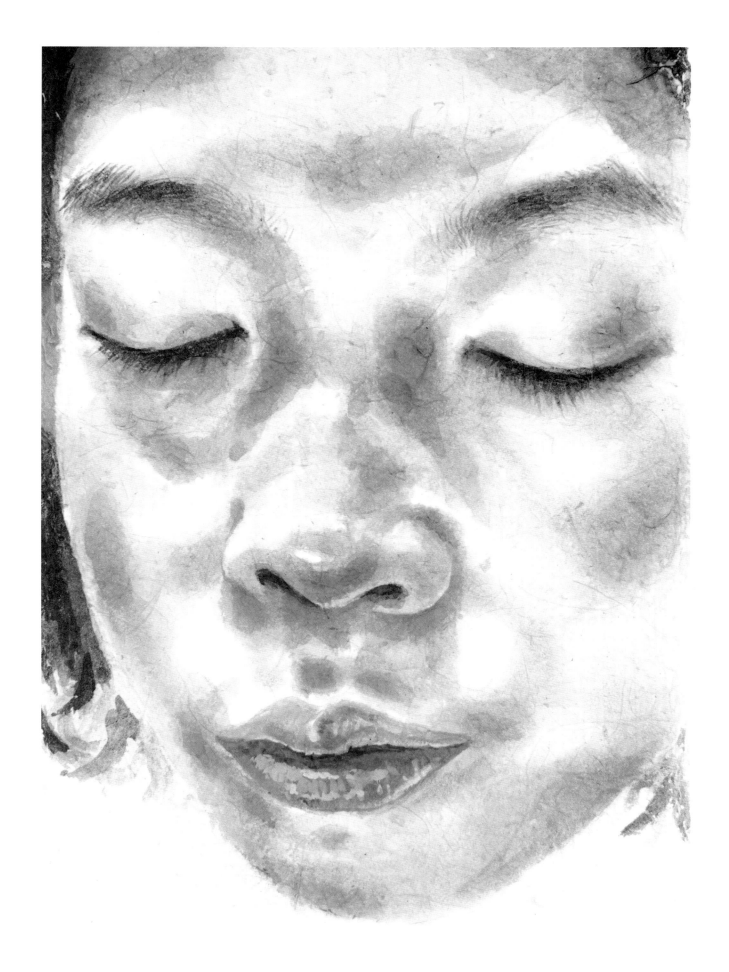

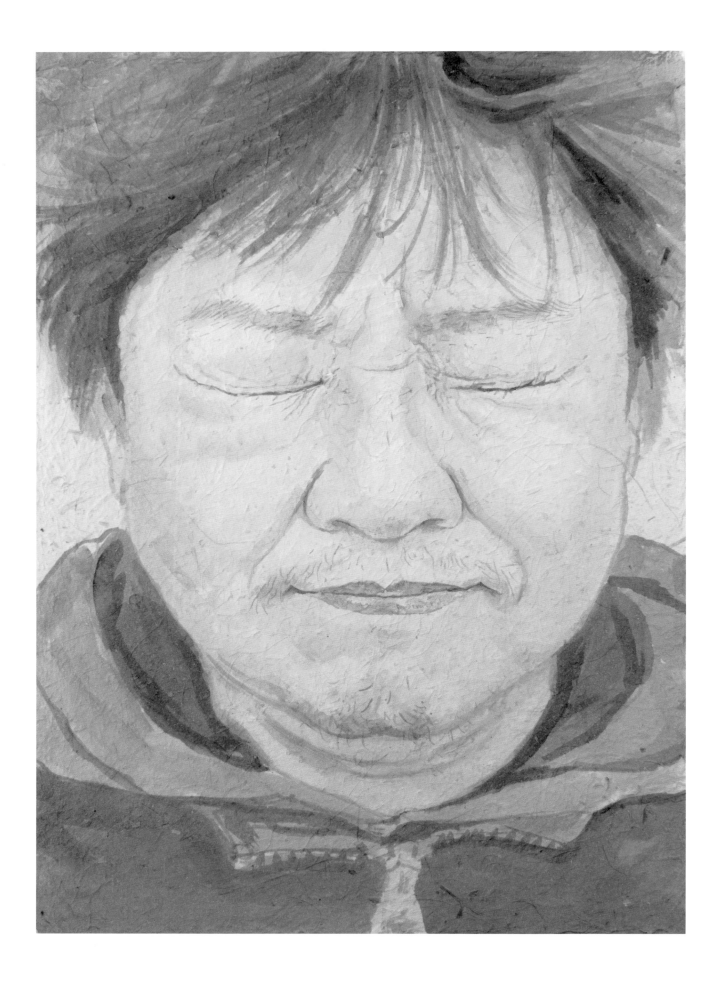

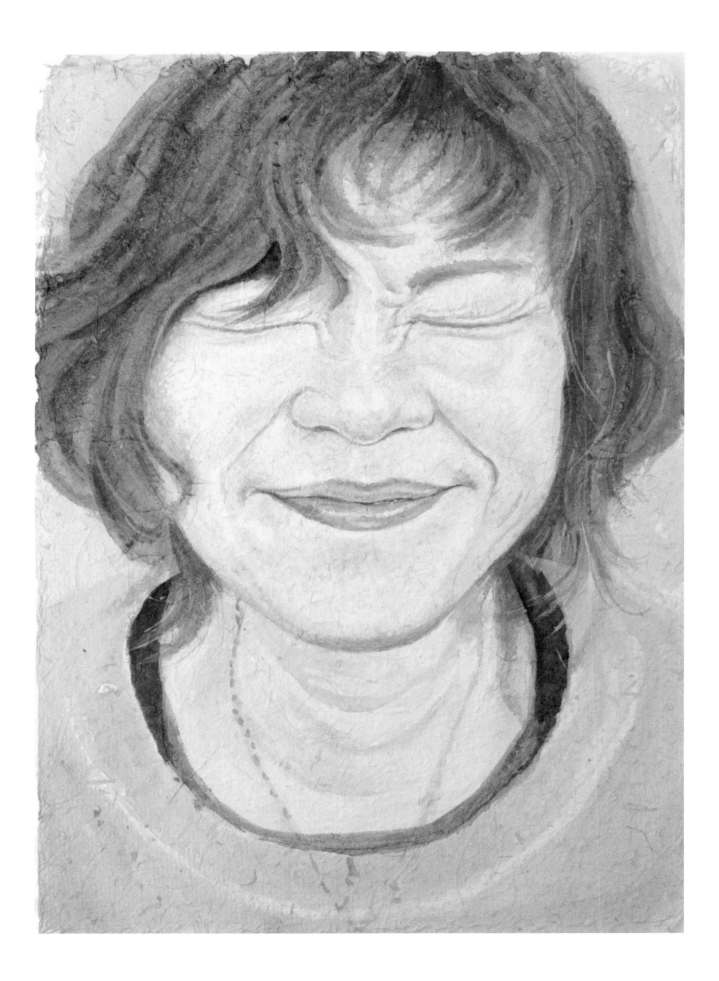

표정 앞에 서면 절벽 앞에 있는 것 같아

주름과 모공과 털을 정성껏 붓질했는데도 약한 것 같고, 나의 끝도 내 시력과는 반대로 아주 잘 보여. 그래도 마음만은 완성하지 못했지. 눈 감은 그림의 주인은 화가가 아니고 그림 속 얼굴이지. 그림의 주인과 소주 한잔 하고 싶다. 술집 〈절벽〉에 가자. 어차피 절벽인 삶, 외상으로 술 사 줄게.

화가의 배고픔도 자랑이 될 줄 누가 알았겠니?

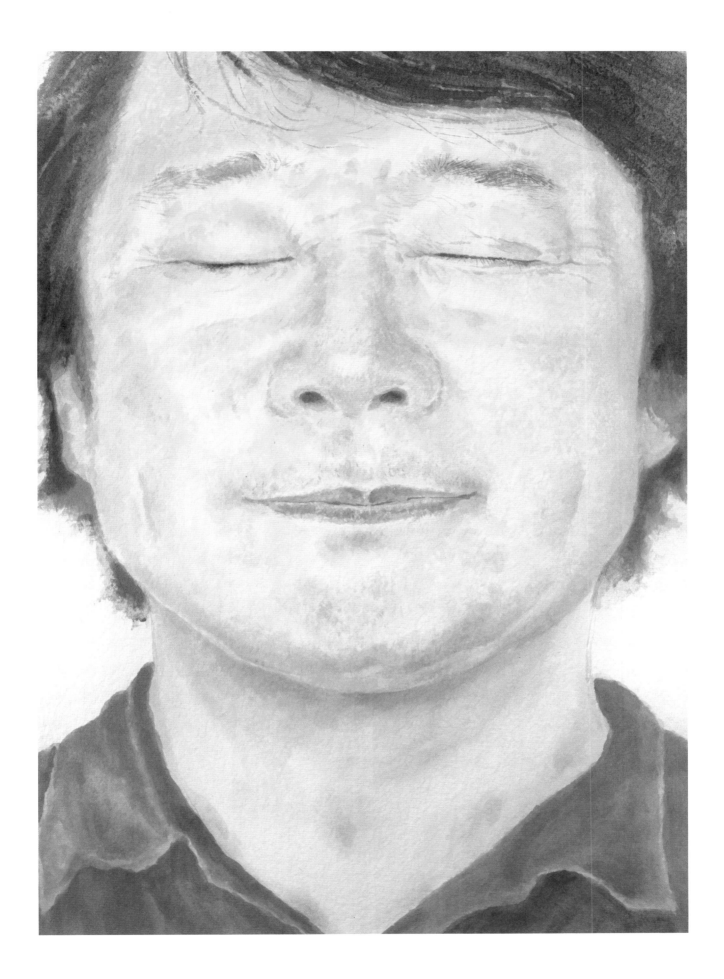

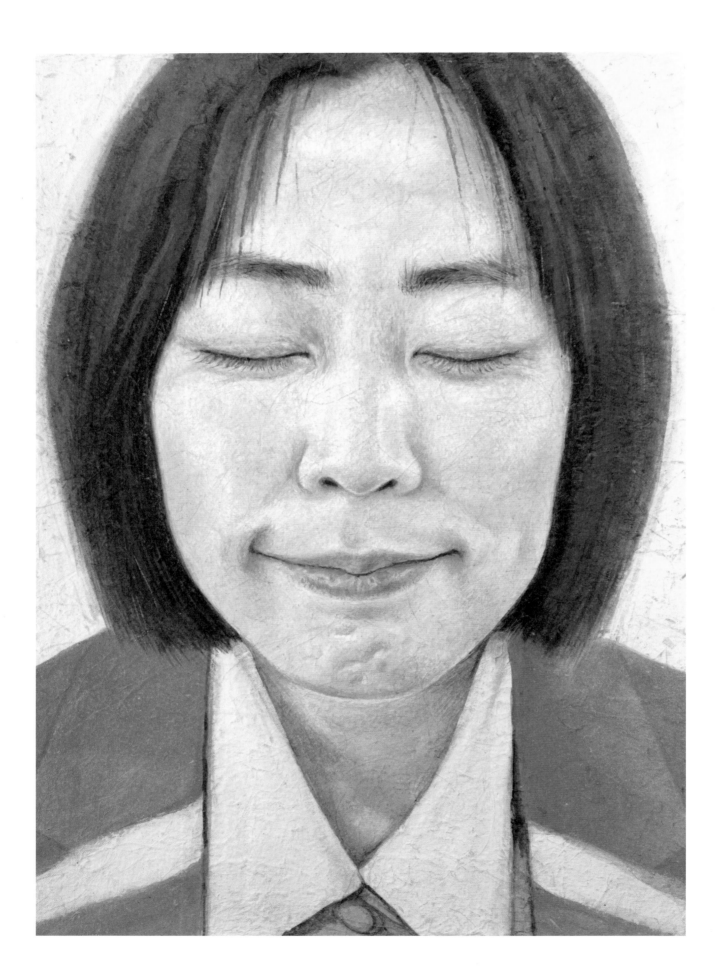

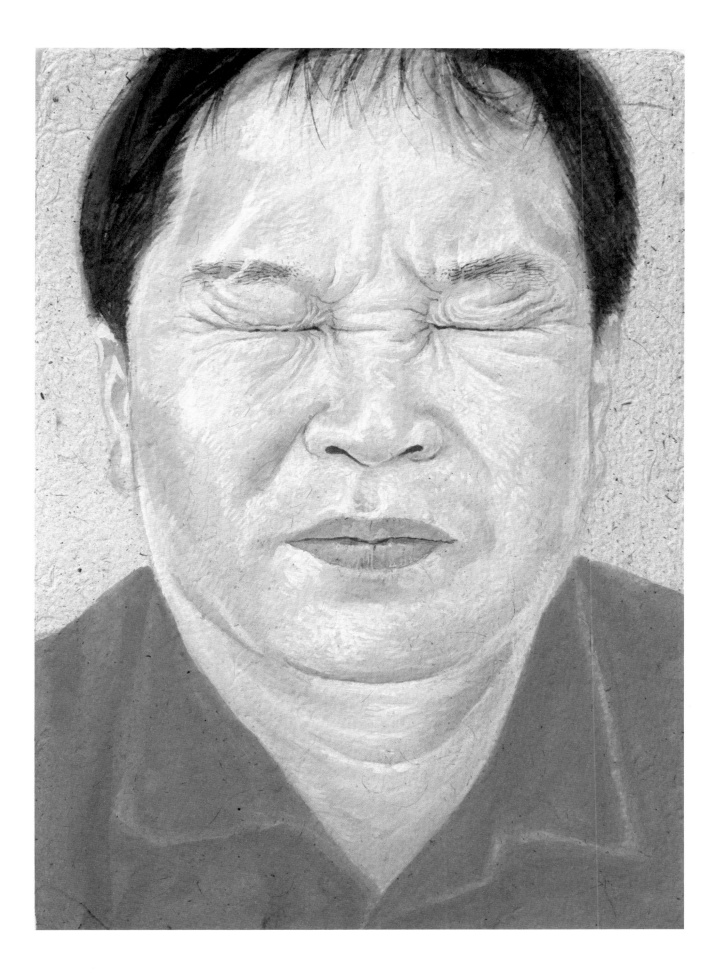

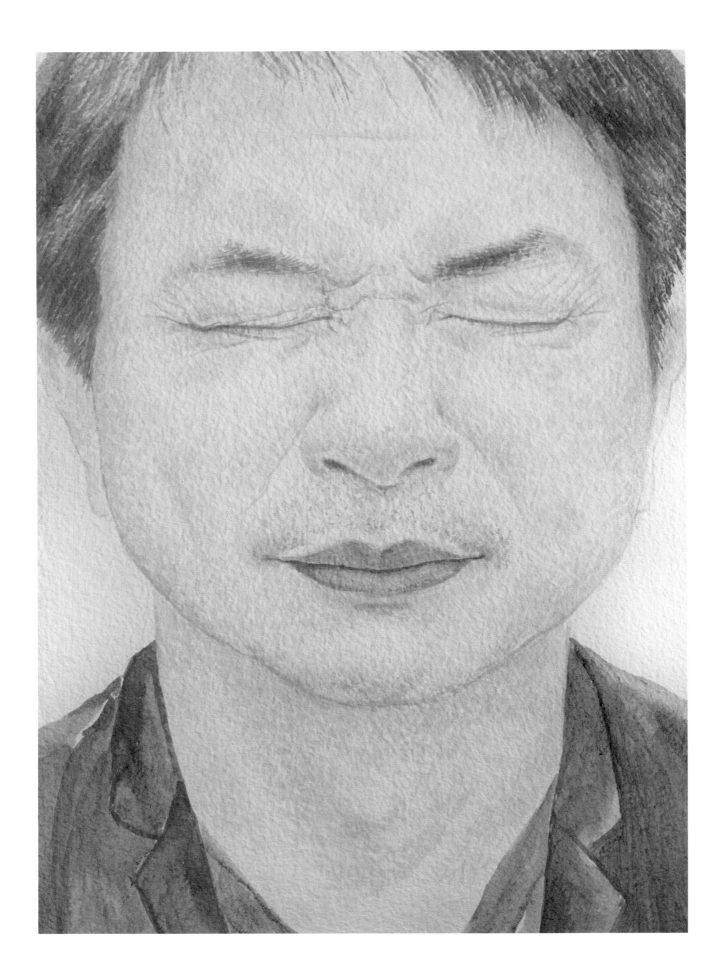

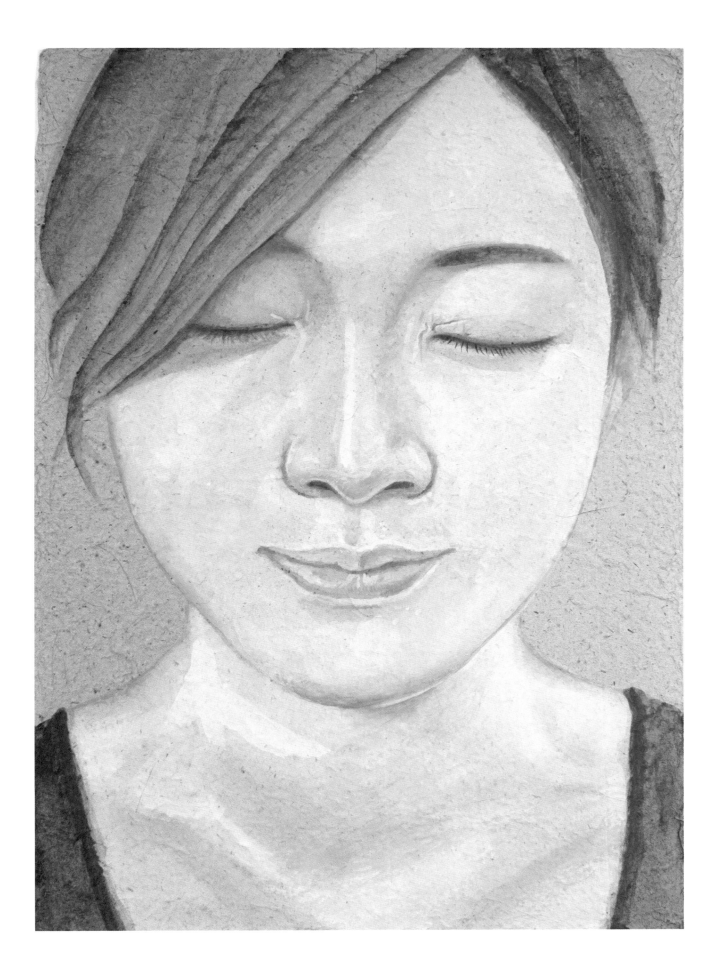

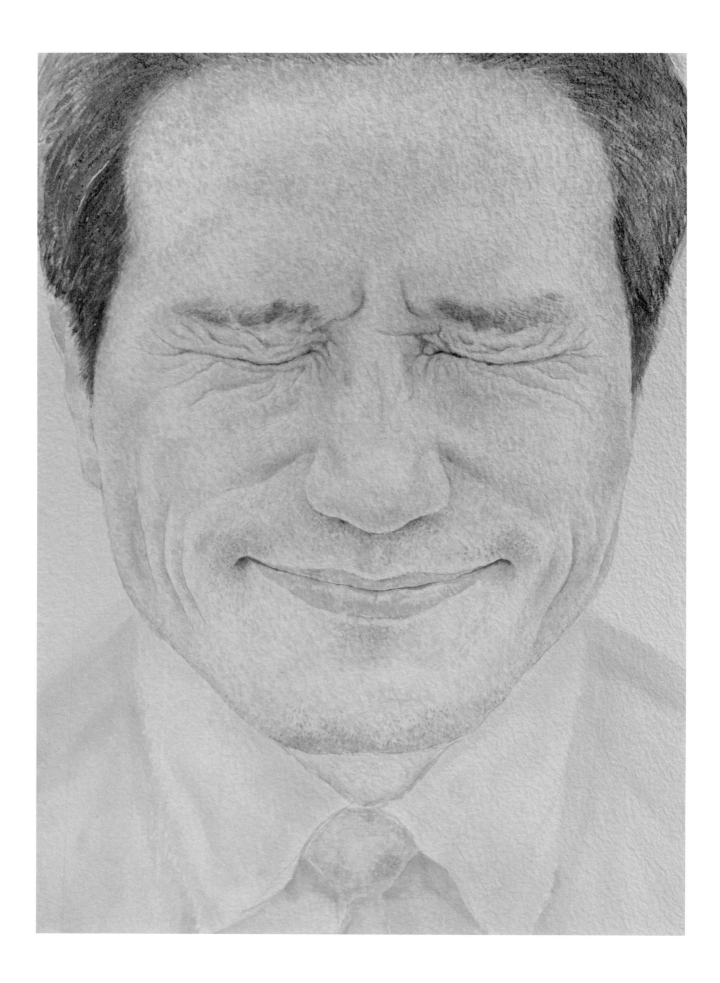

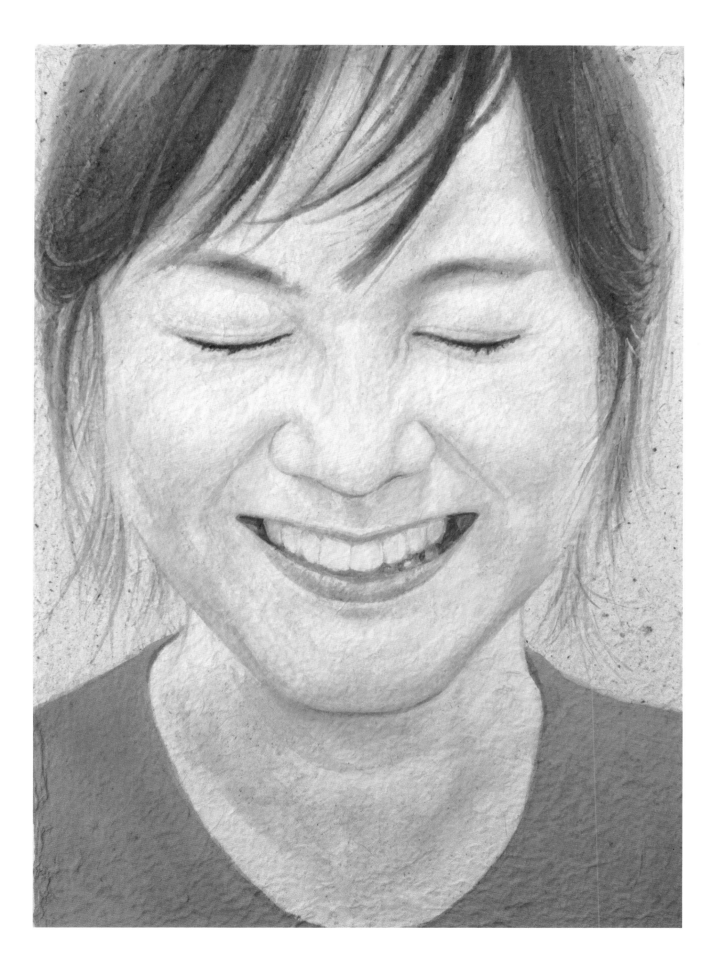

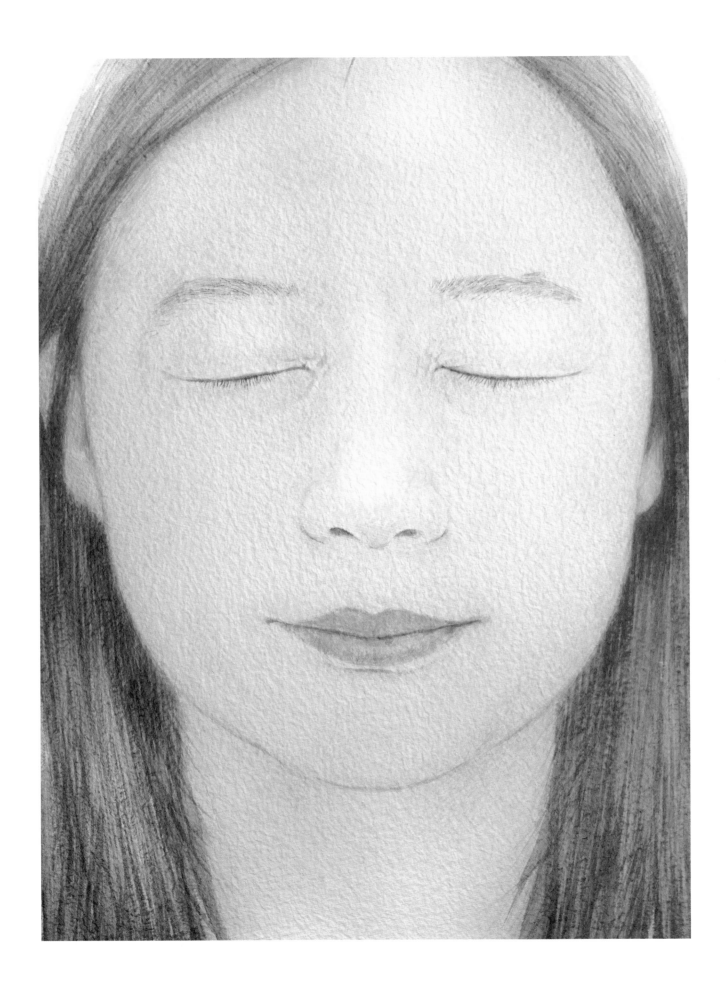

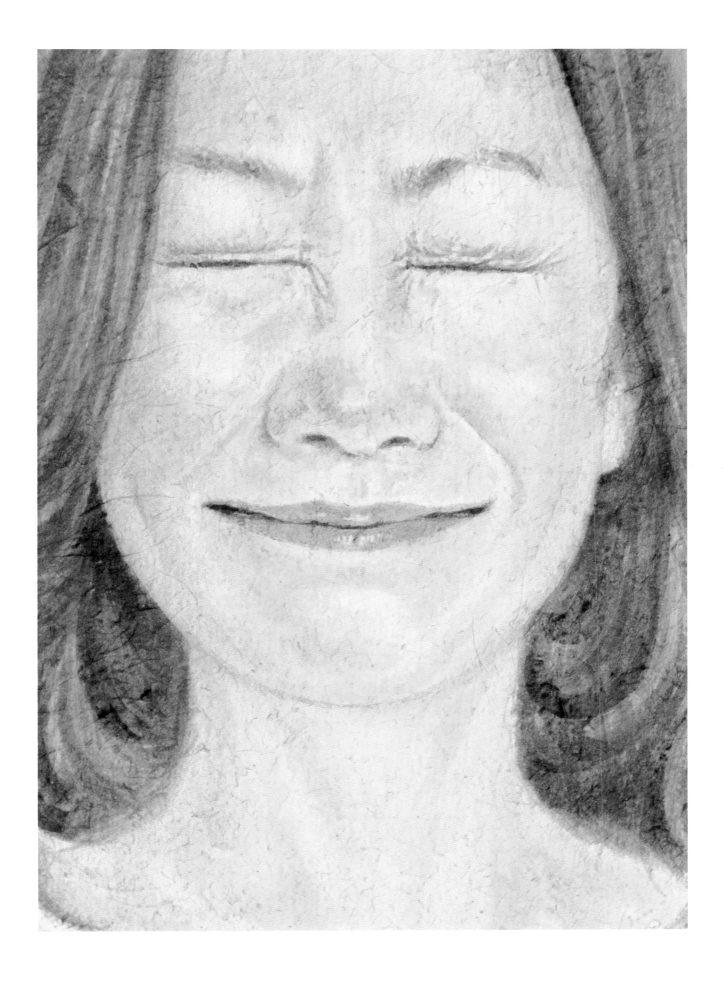

눈을 감는다는 건 내 마음의 불을 켜는 일

눈을 감는다는 것은 불을 끈다는 것이지. 칠흑 같은 삶을 살아가는 눈 감은 얼굴들과 붓끝으로 만나 함께 지내게 될 줄은 꿈에도 몰랐어. 너를 그리는 날, 나는 눈이 멀었지. 잠시 나를 위해 눈을 감아주었던, 붓끝에 걸린 평온한 너의 얼굴.

눈을 감는다는 건 내 마음의 불을 켜는 일이야.

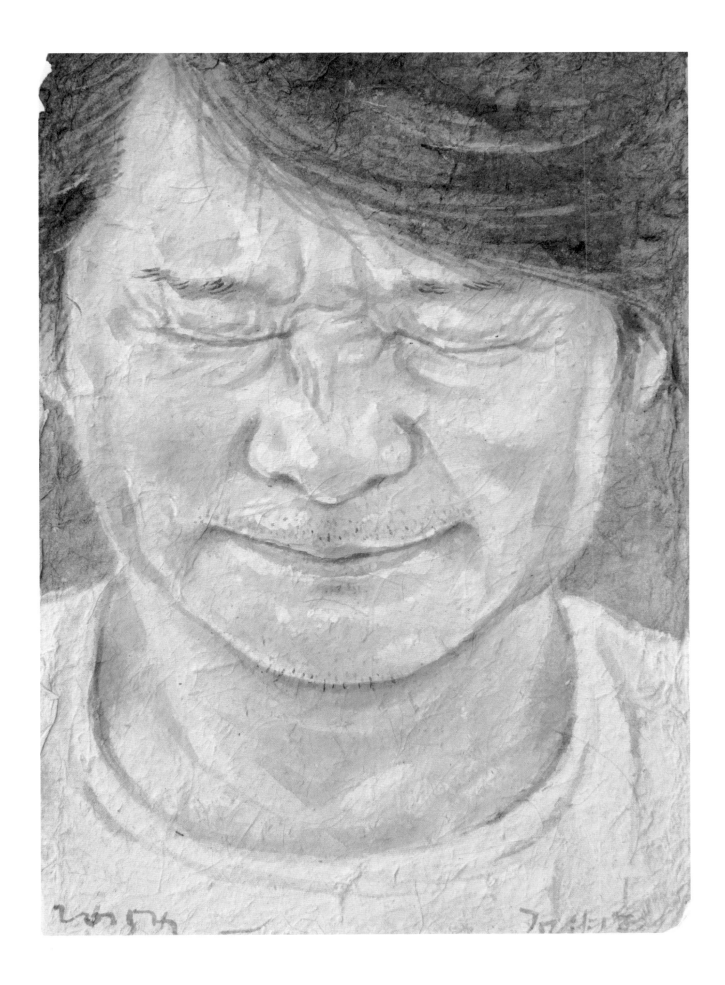

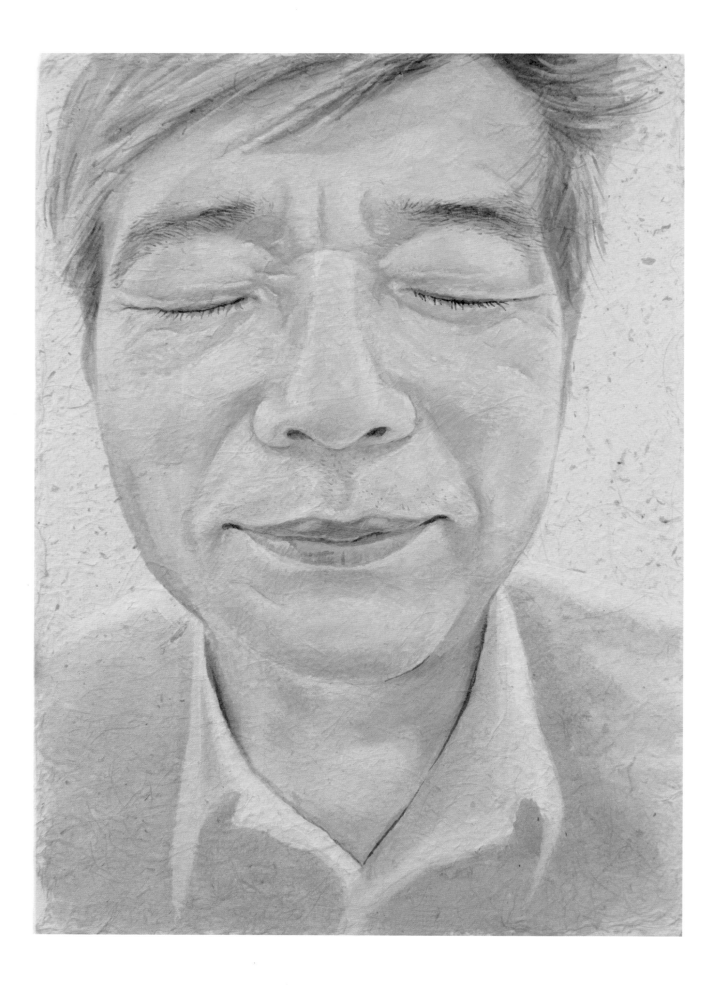

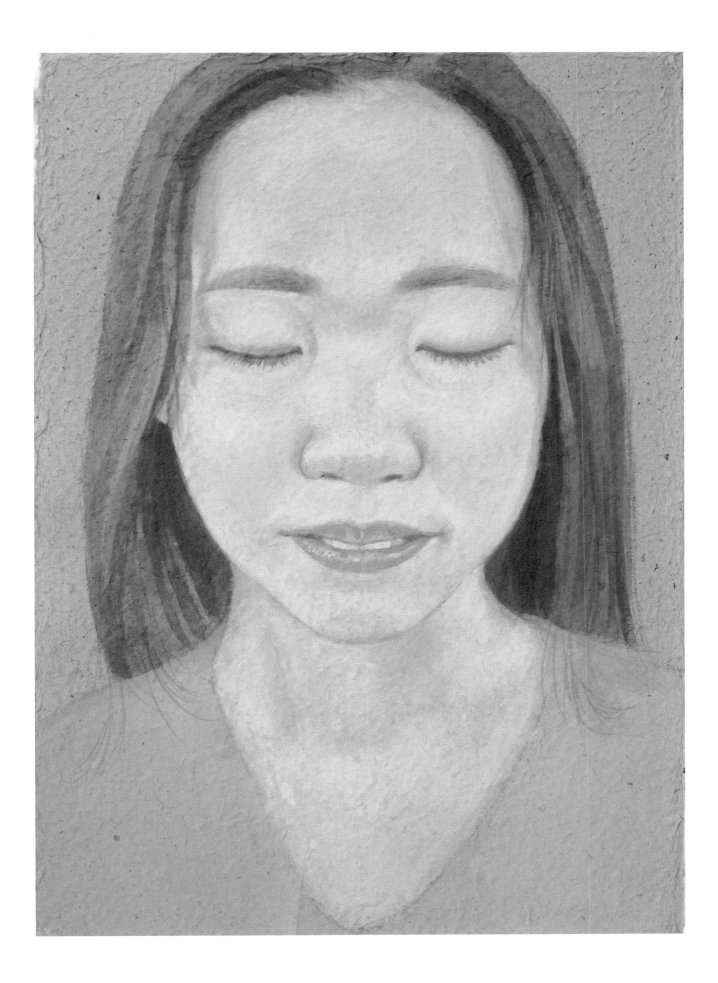

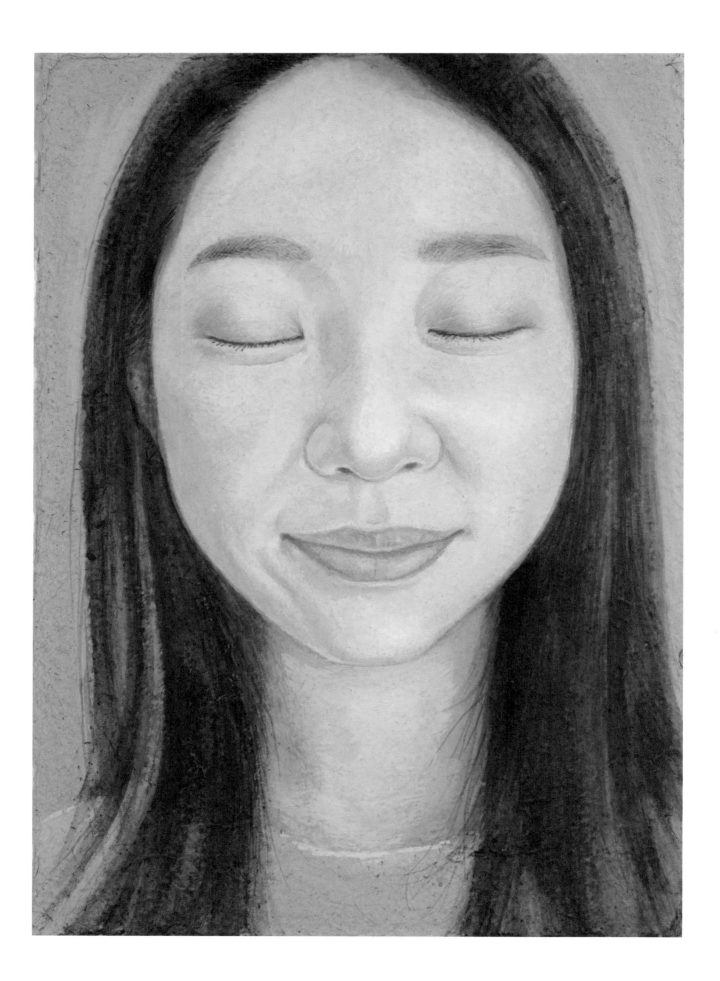

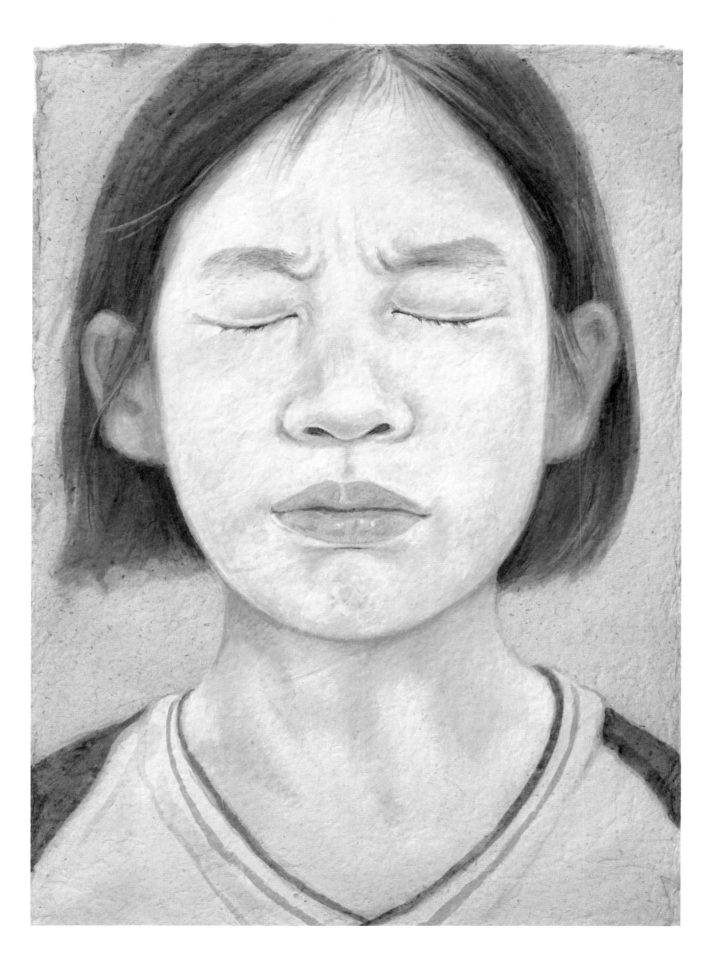

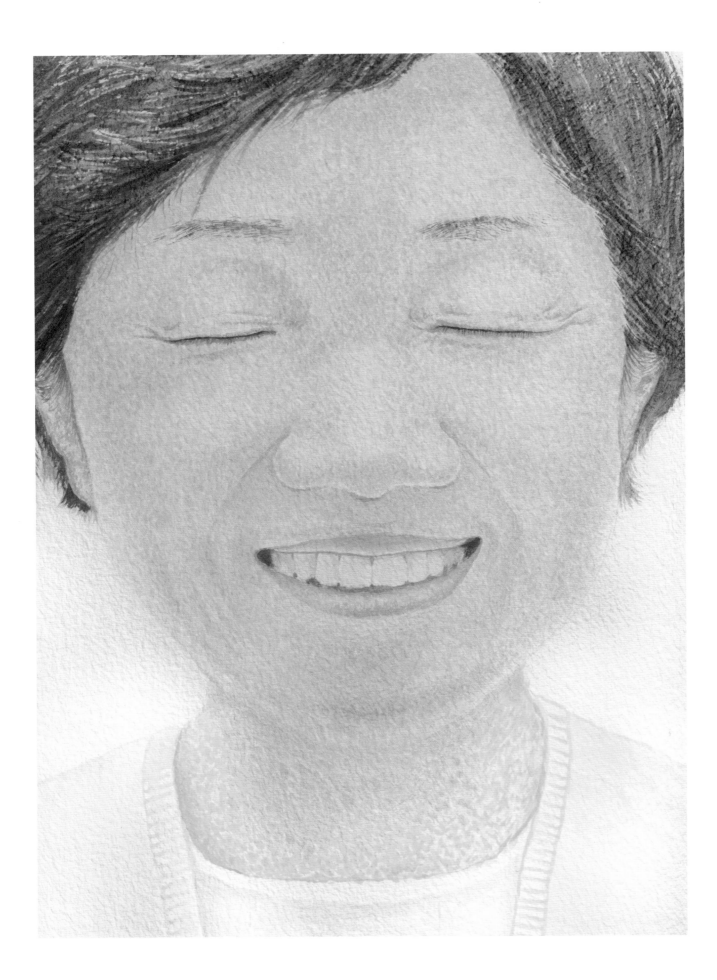

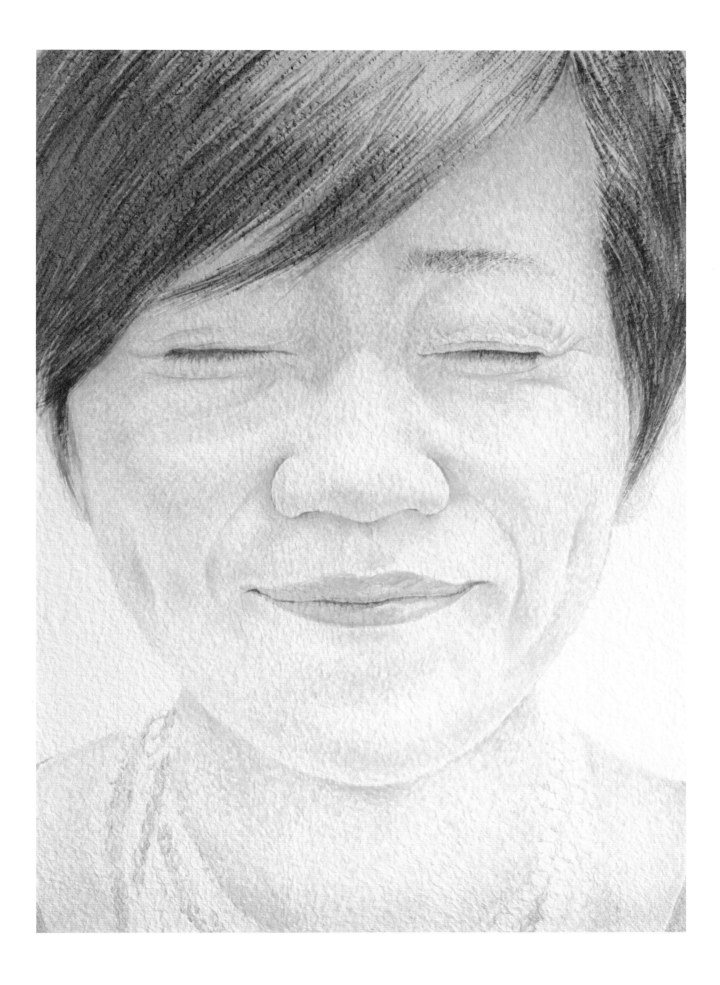

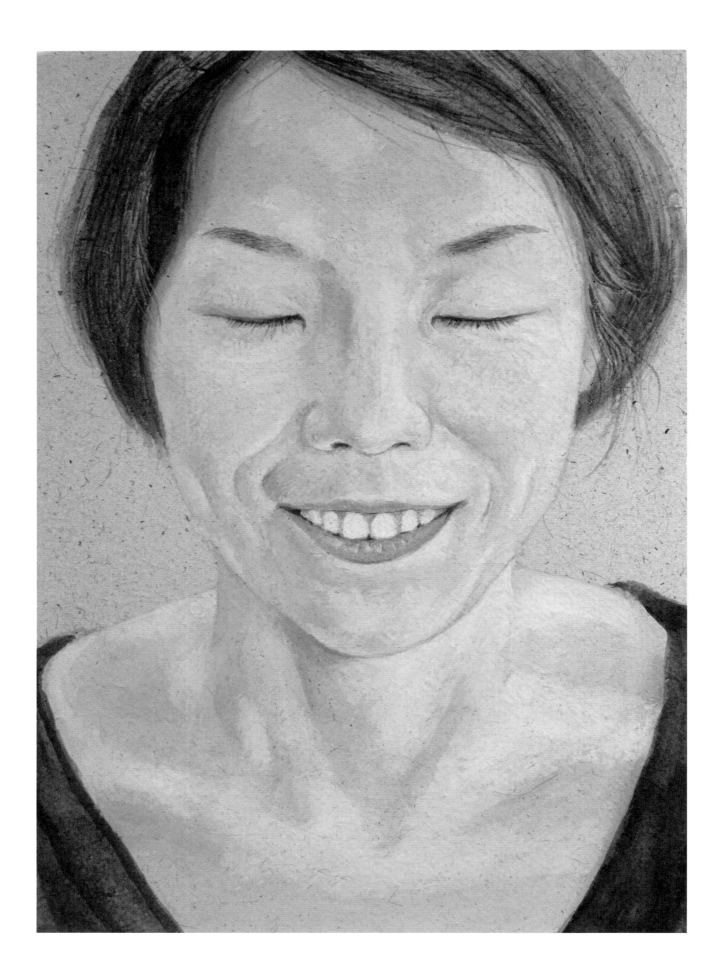

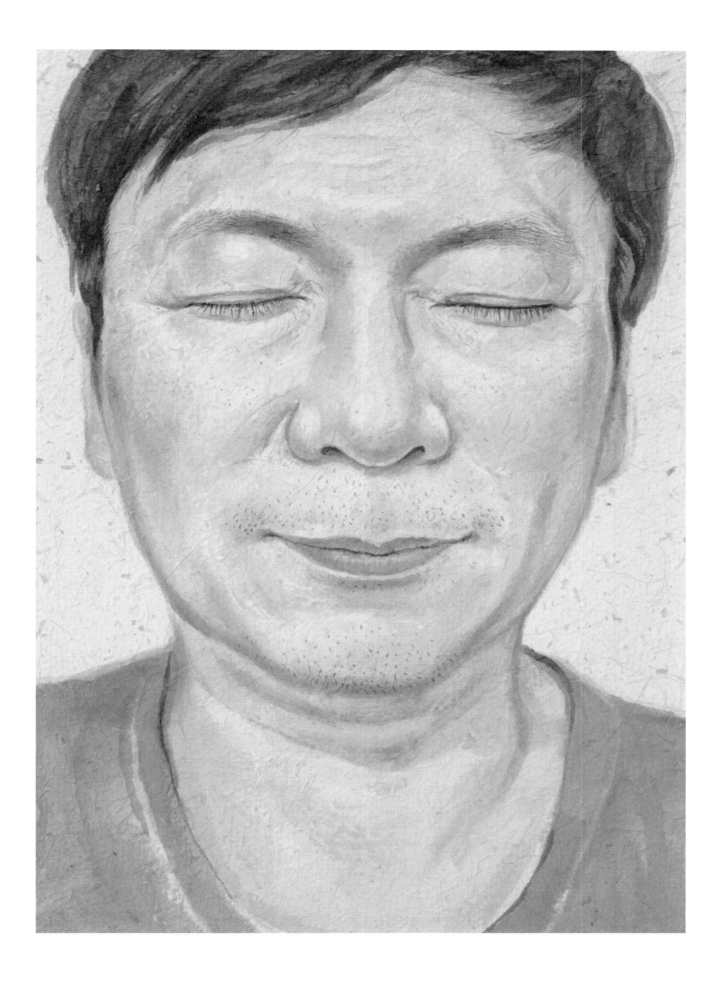

너의 얼굴 속에 내가 있다

오래 보기로 마음먹고 몇 년 전부터 붓으로 너의 얼굴을 들여다보며 하루 이틀 사흘 일주일 보름이 넘도록 너의 눈 코 입과 귀를 들여다보았어. 그런데 말이지, 지우고 덧칠하기를 계속하다 보면 엉뚱하게도 거기에서 내 얼굴이 보이는 거야. 한 세상 같이 공유한 표정이 있는 거지. 하지만 이제 그만 너의 얼굴을 놓아줘야지. 얼굴 그림도 너무 오래 손대면 미워지더라.

너를 안다고 생각했었는데……
내가 누군지도 모르고 살아가는구나.

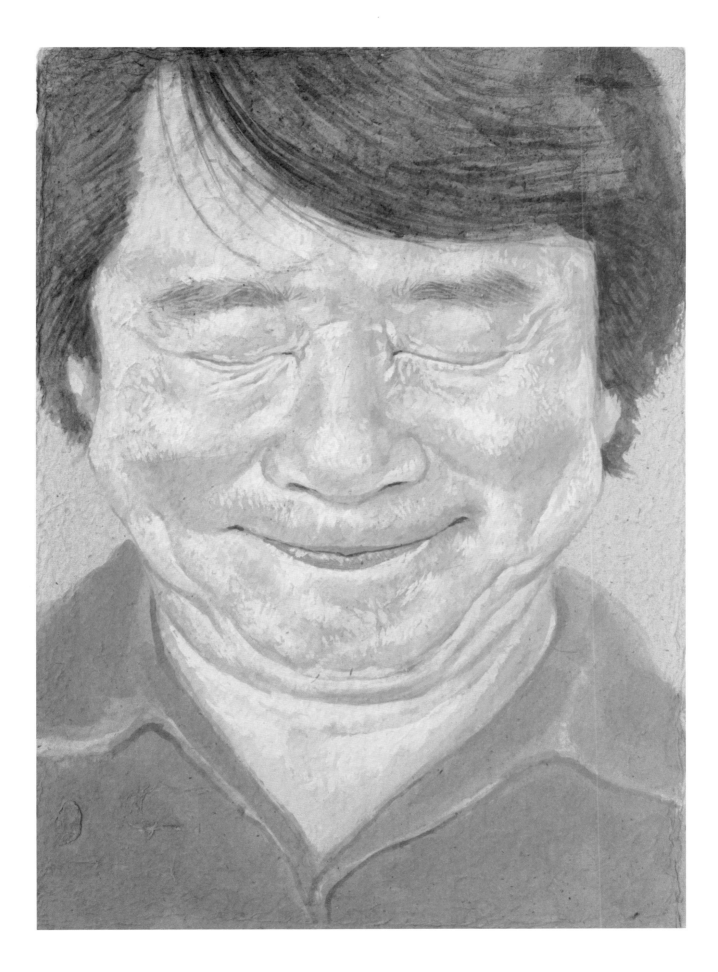

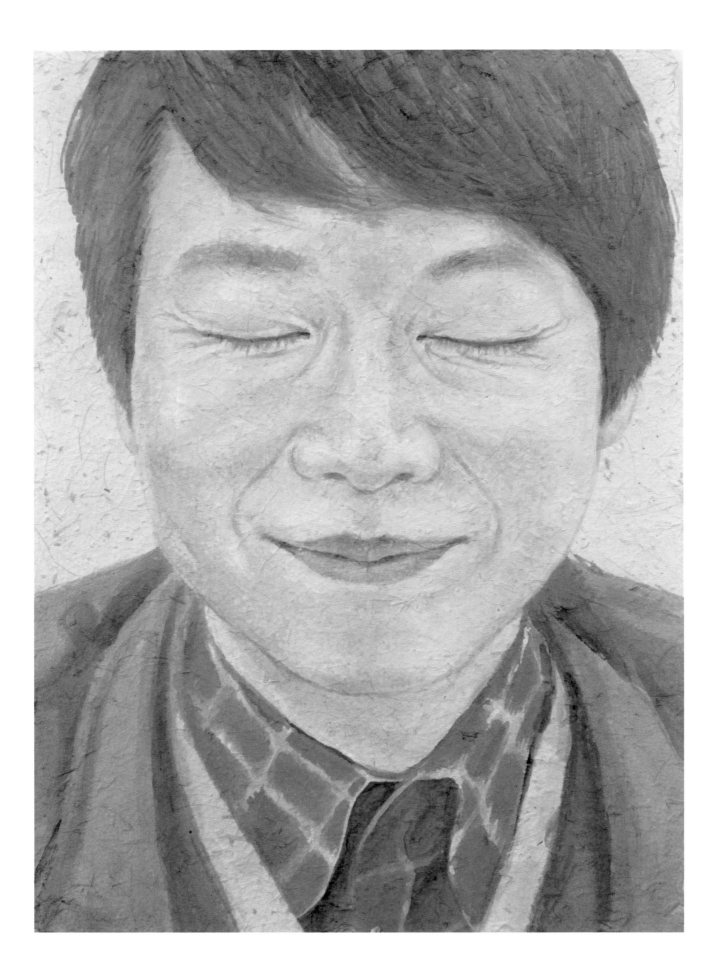

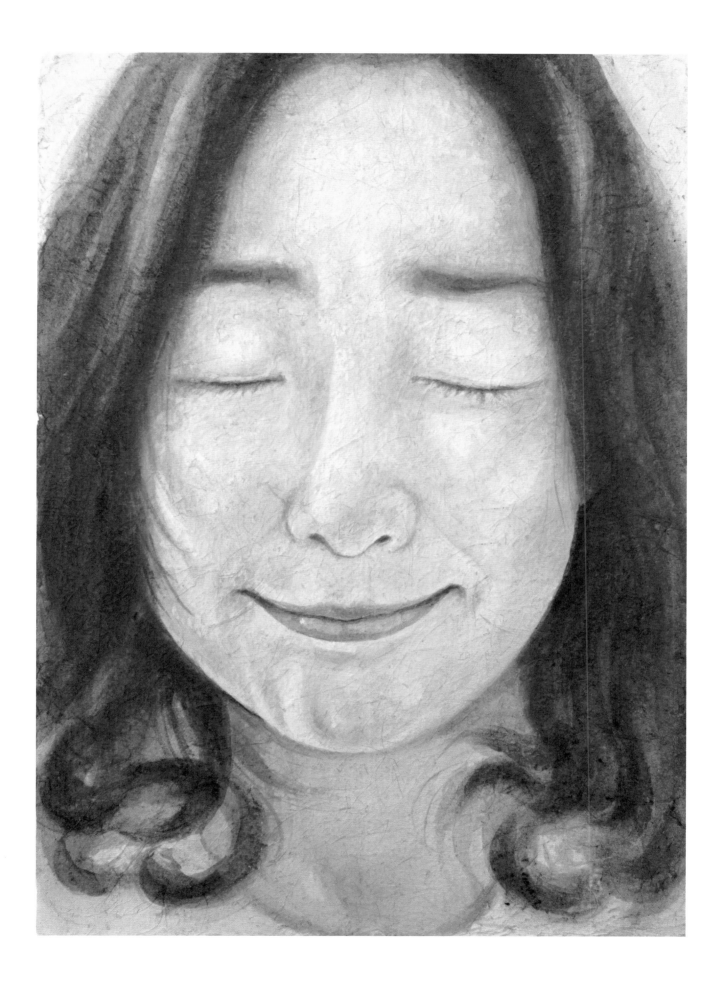

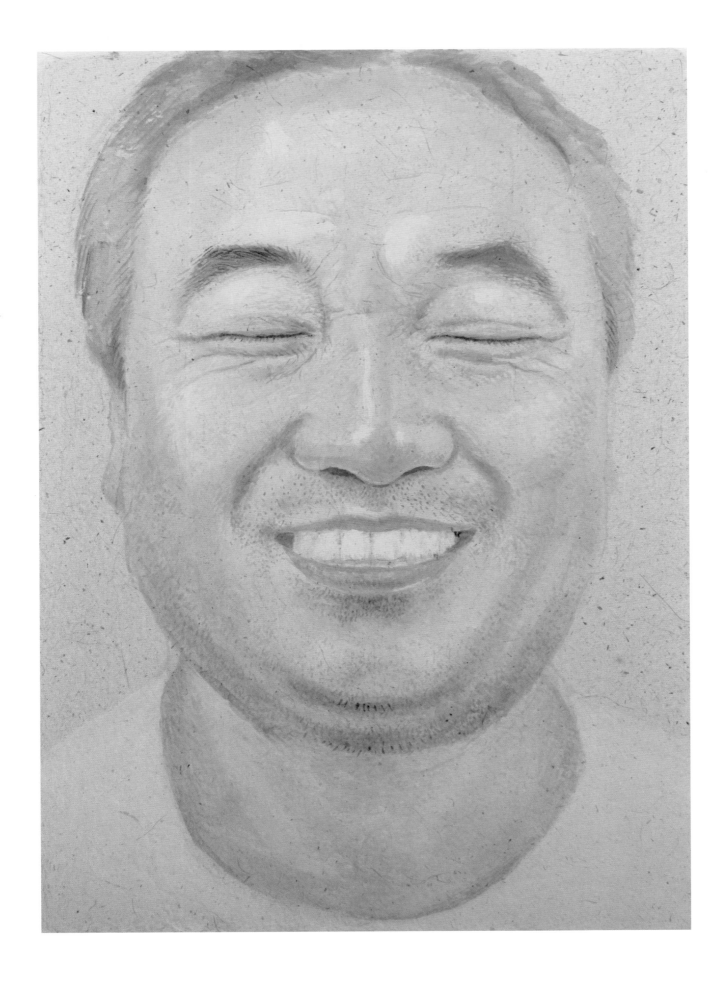

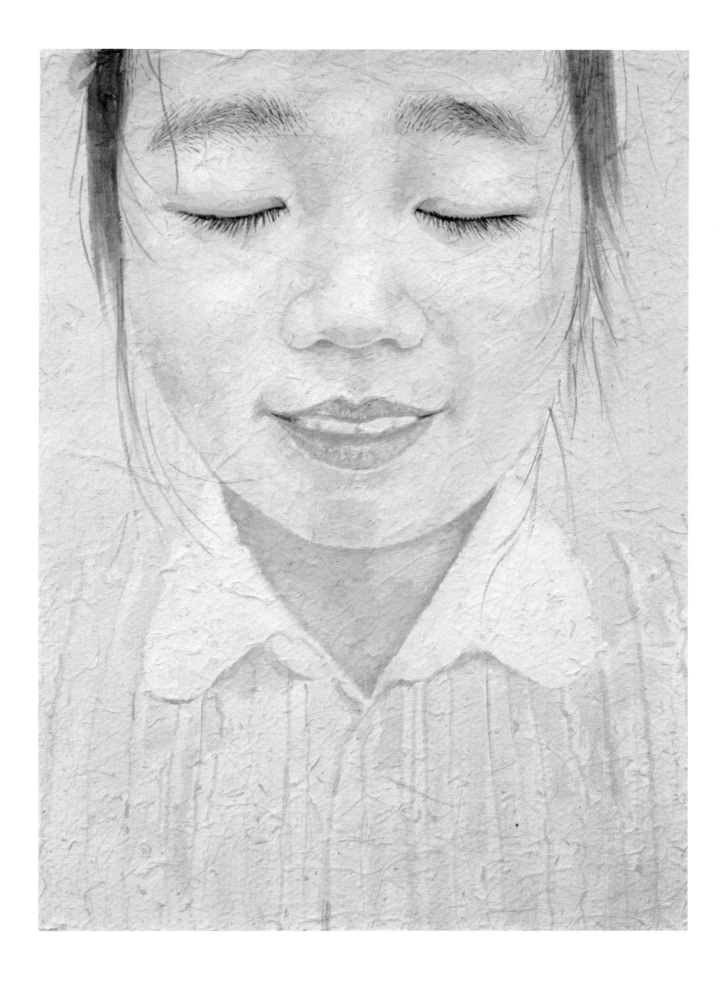

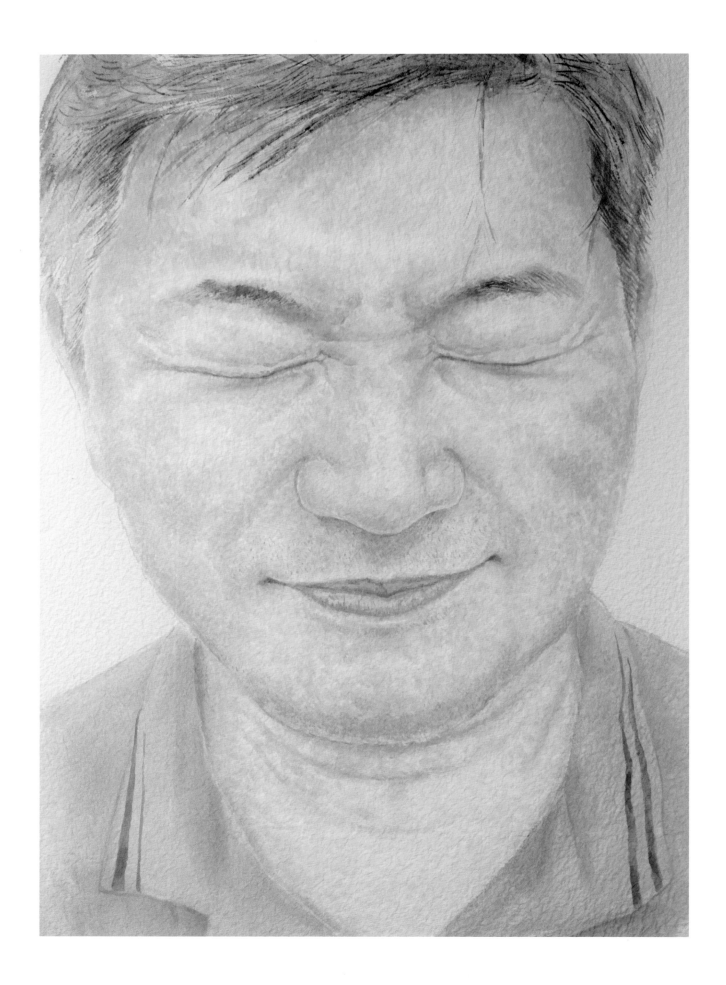

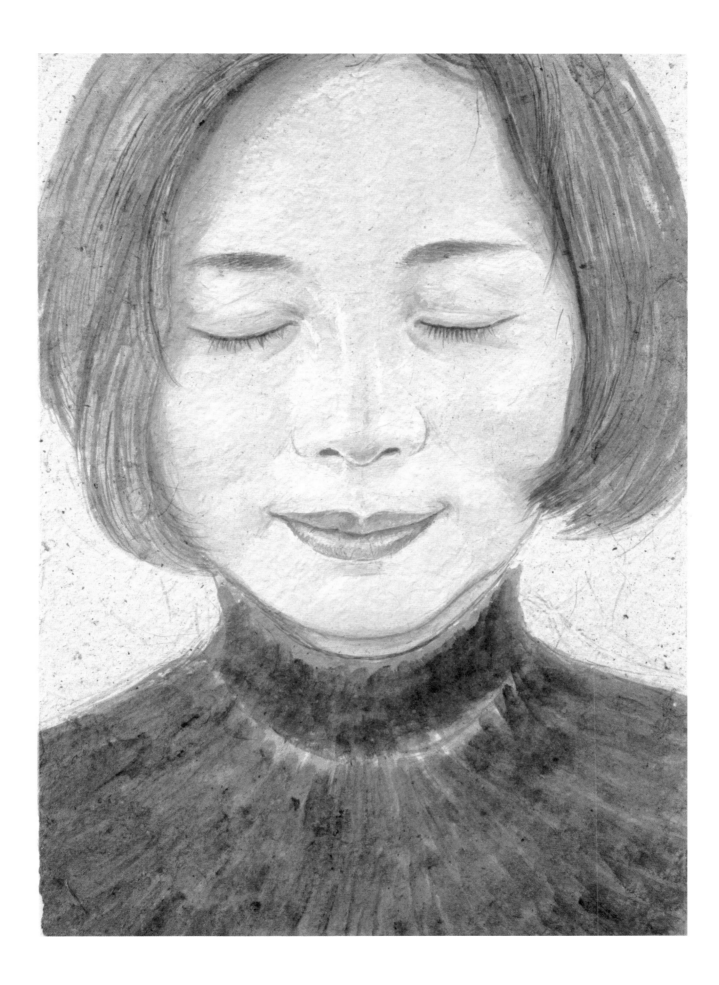

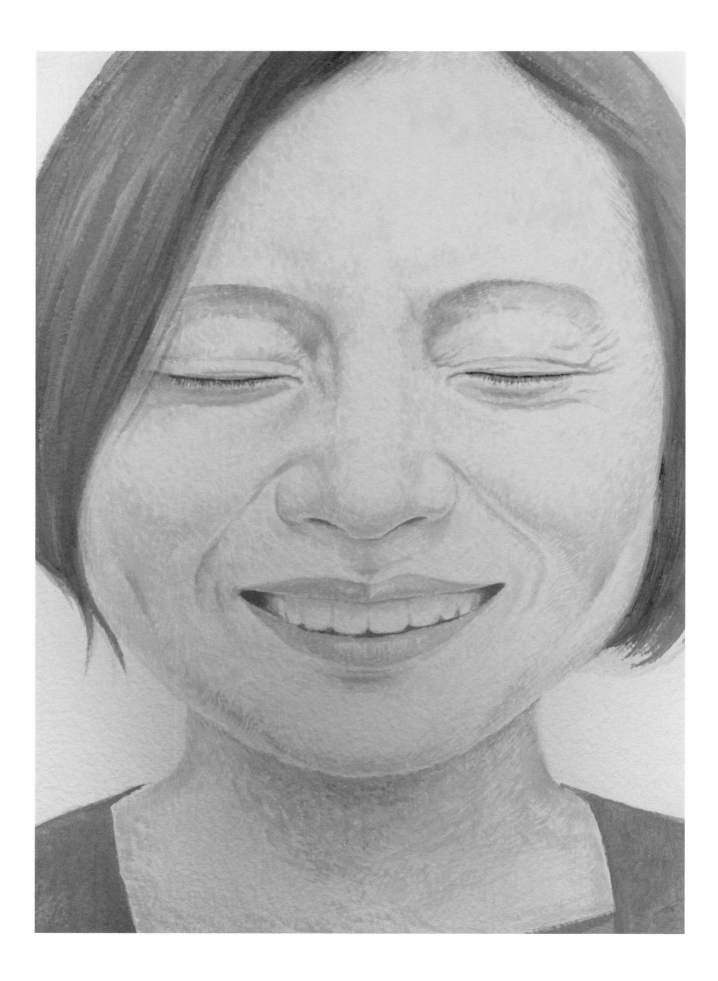

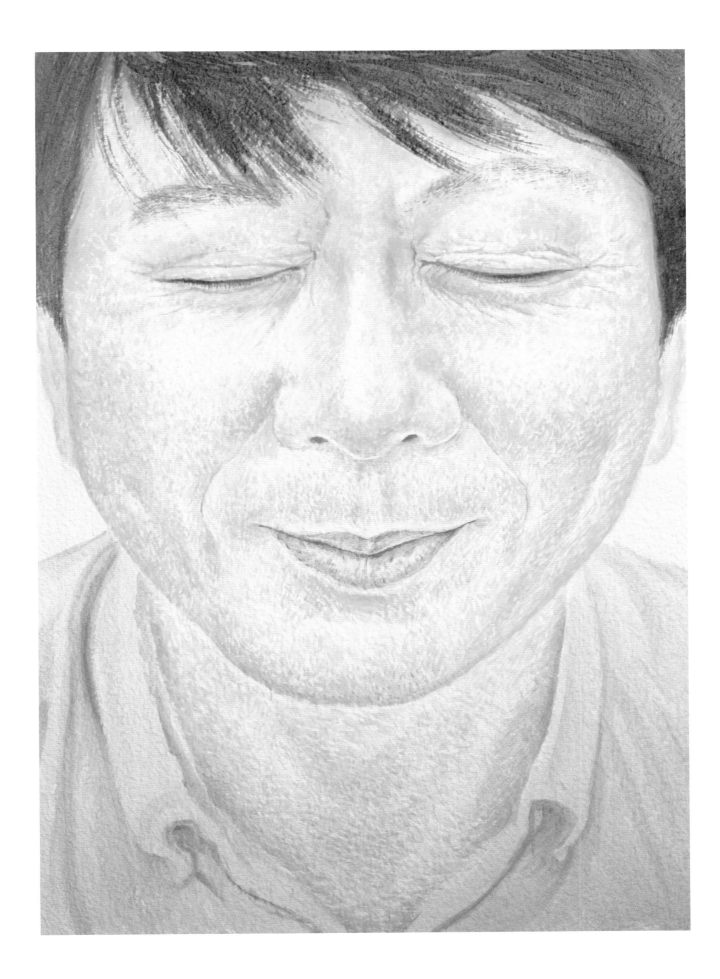

눈 감고 세월을 먹어버리자

텃밭을 고르며 별똥별 떨어질 자리를 남겨 놓곤 하지. 지그시 눈 감은 너의 표정 속으로 행복이 스며드는 볕 좋은 날. 바비큐 구울 장작을 패야 할 것 같아. 나무를 쪼개어 새우와 세월과 은어도 구울 수 있었으면 좋겠어.

눈 딱 감고 세월을 먹어버리지 뭐.

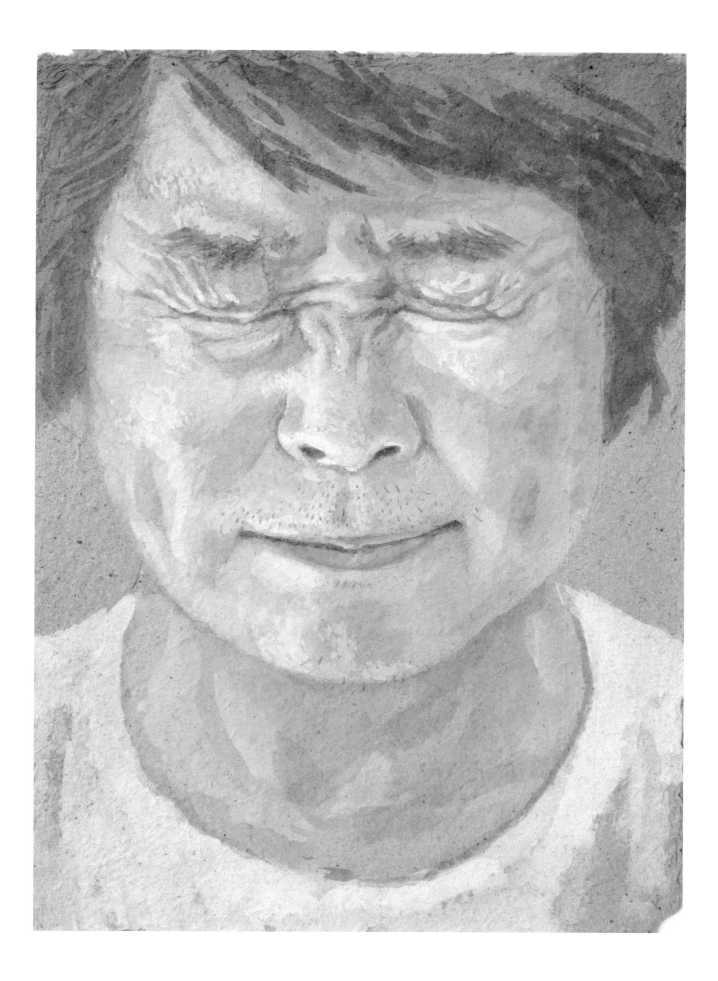

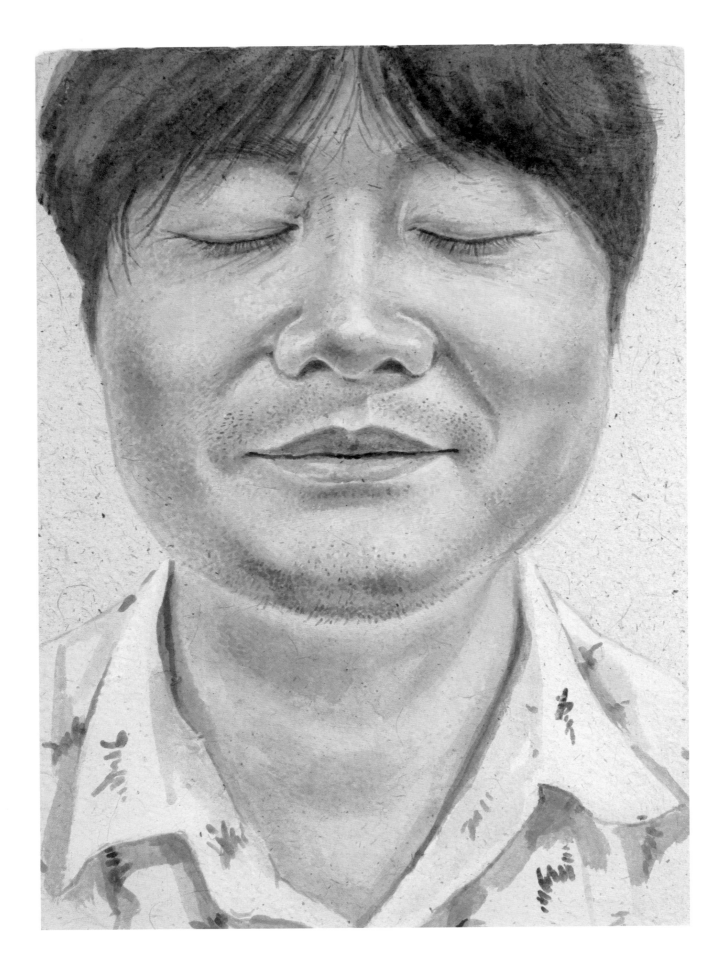

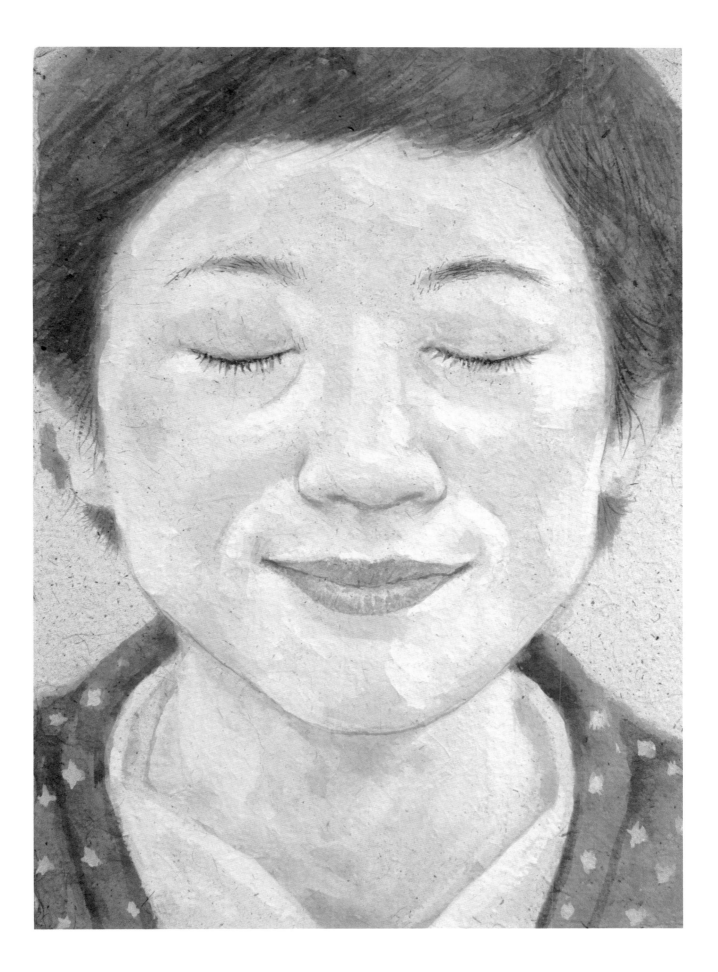

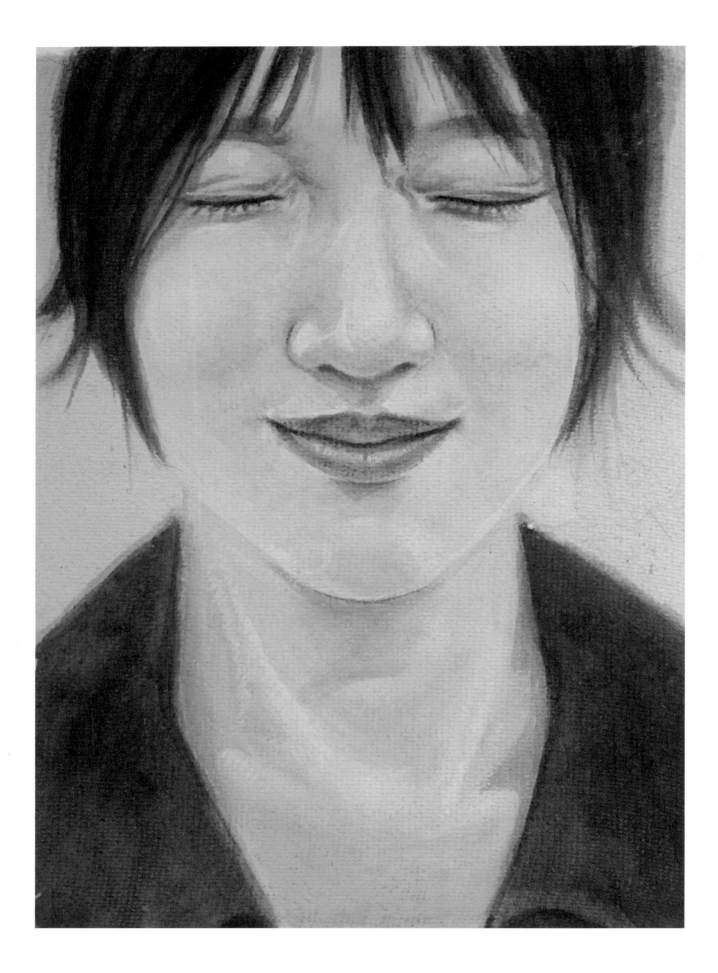

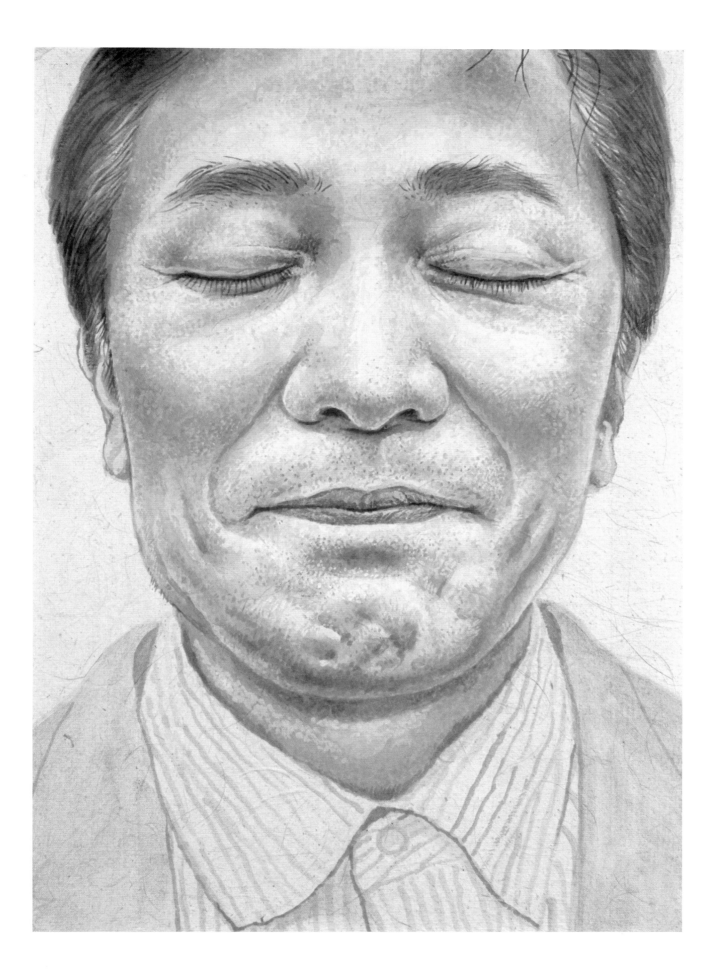

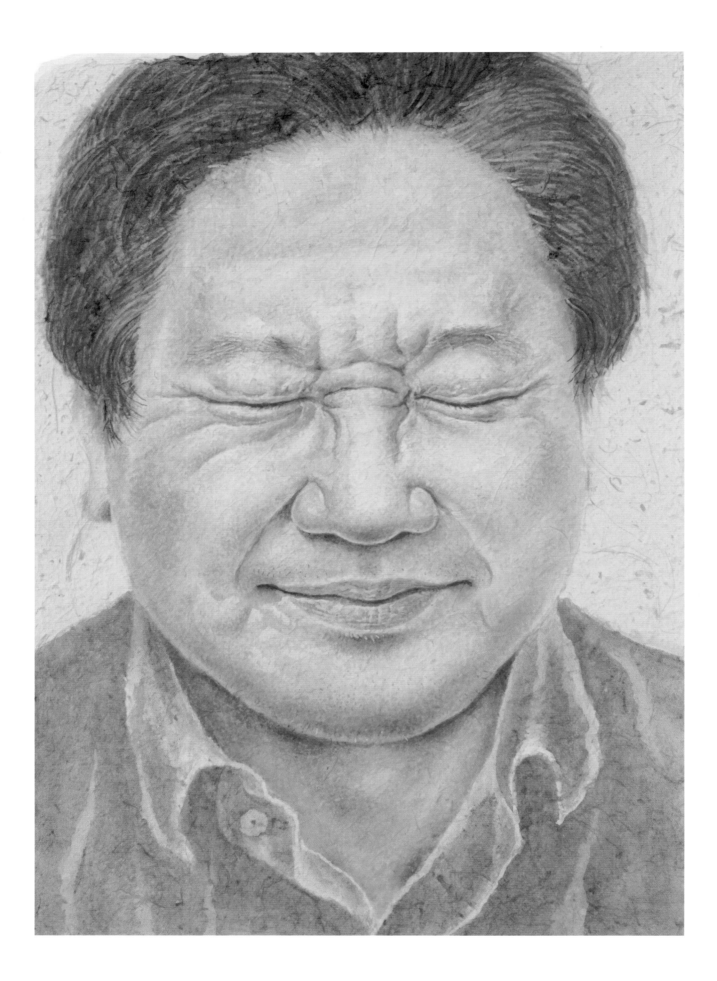

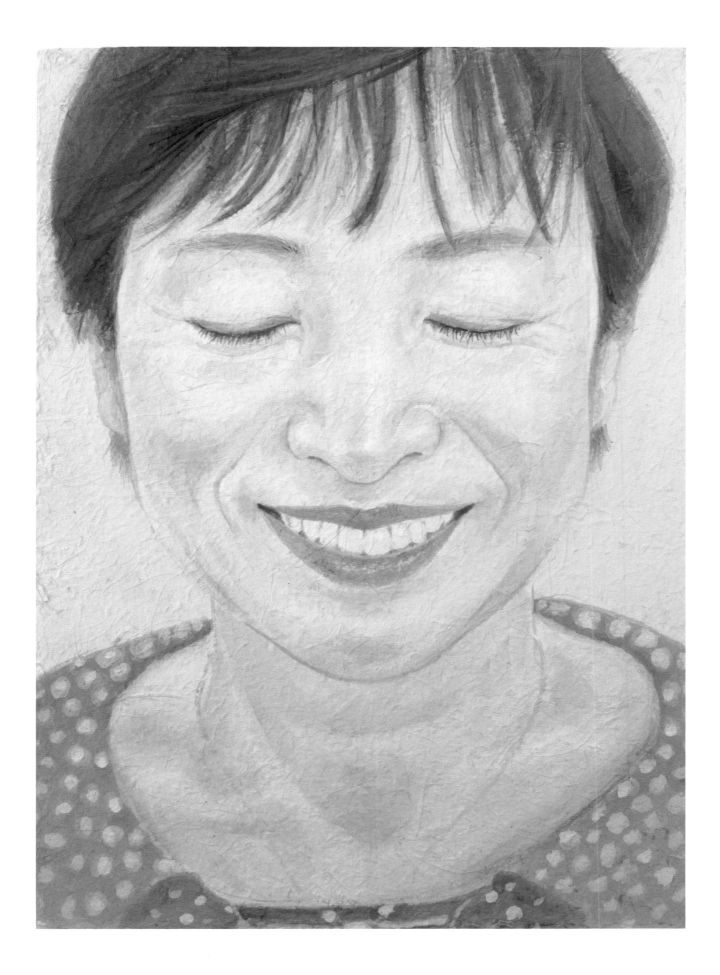

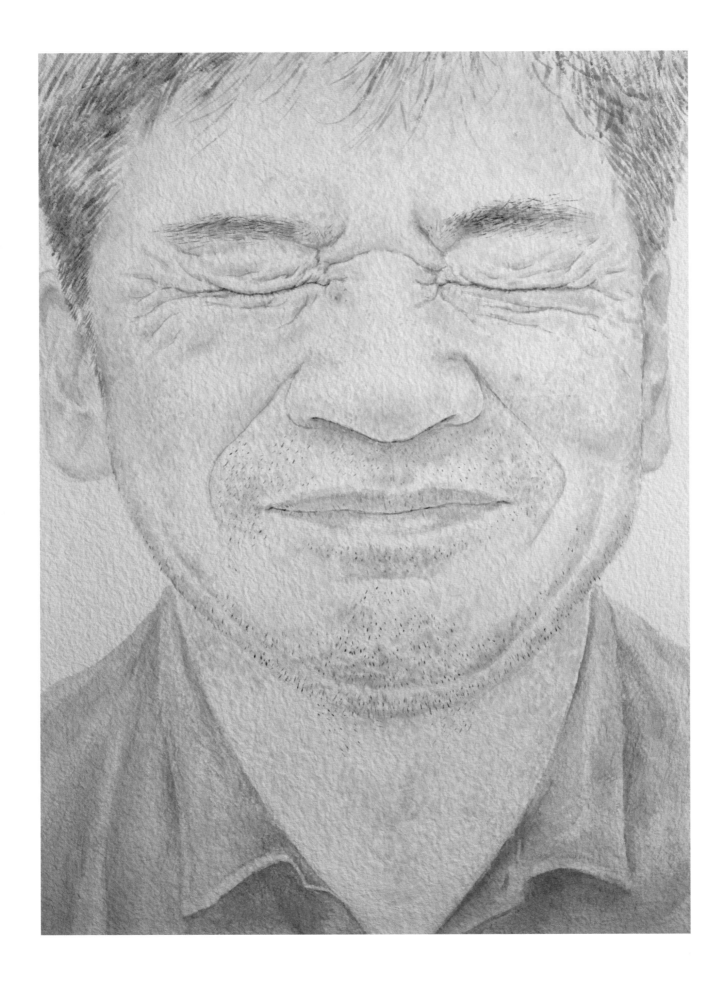

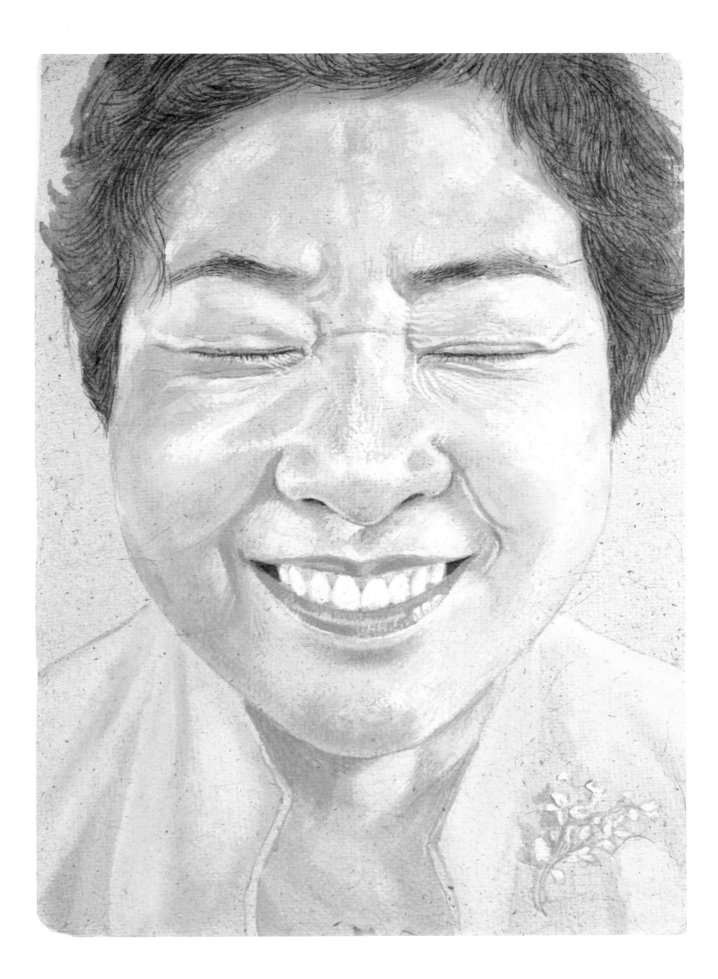

미소는 가장 간결한 너의 모습

그림은 가난을 배불리는 법을 알고 있지. 마음의 붓끝을 흔들 수 있는 건 가난이 아니라 친구의 미소와 삶에 대한 경의뿐. 너의 날숨이 만들어낸 표정 속에서 콧등을 타고 물감이 흐른다.

가장 간결한 너의 모습이 거기에 있다.

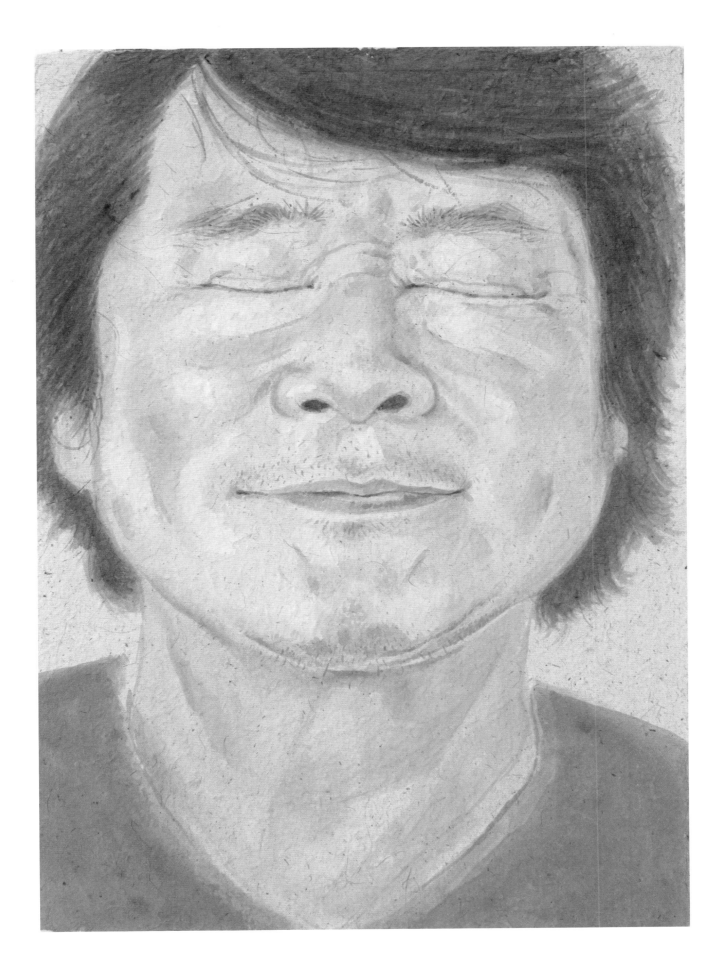

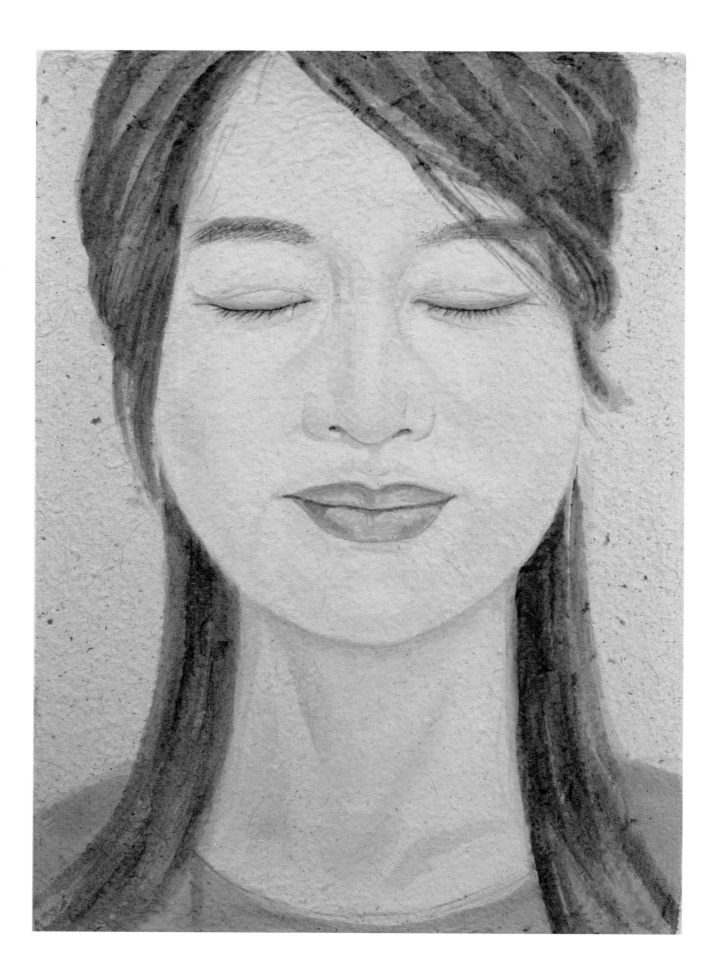

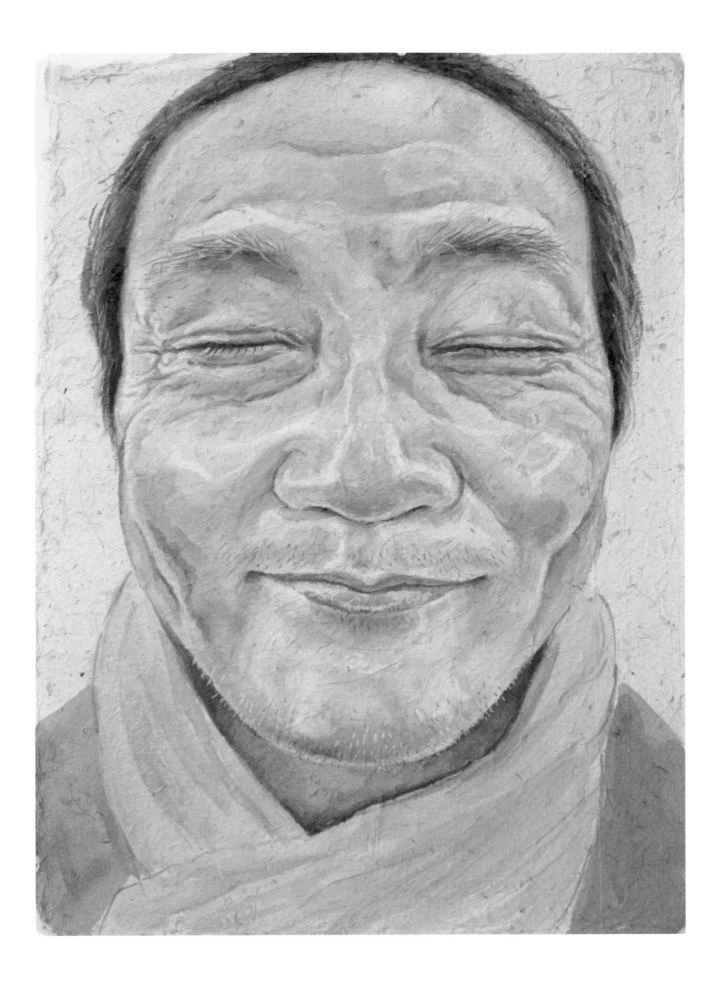

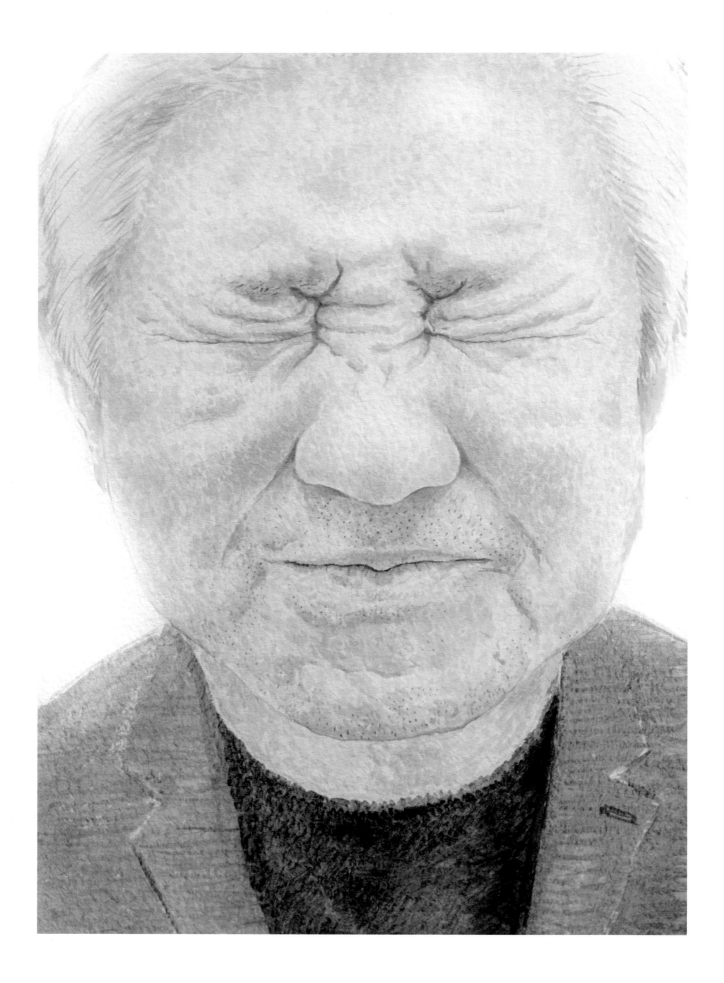

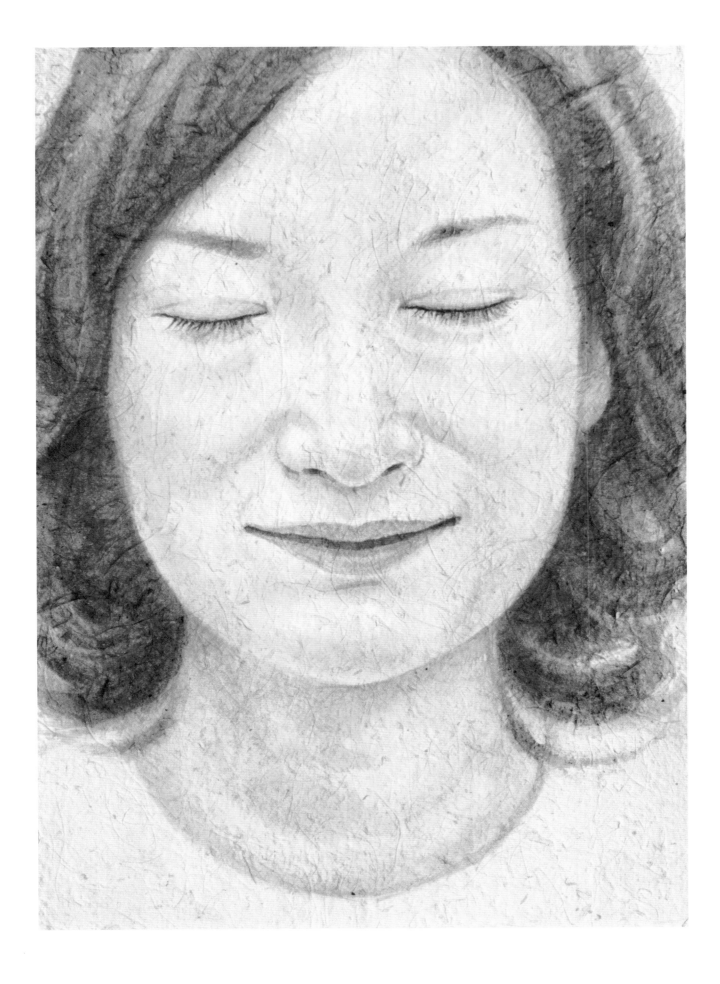

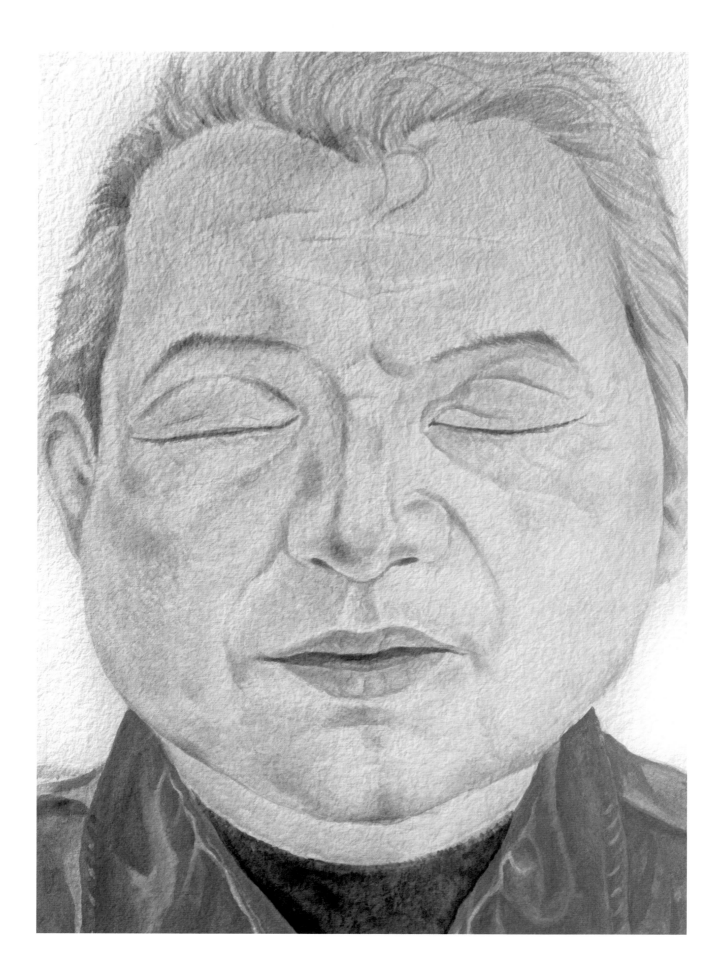

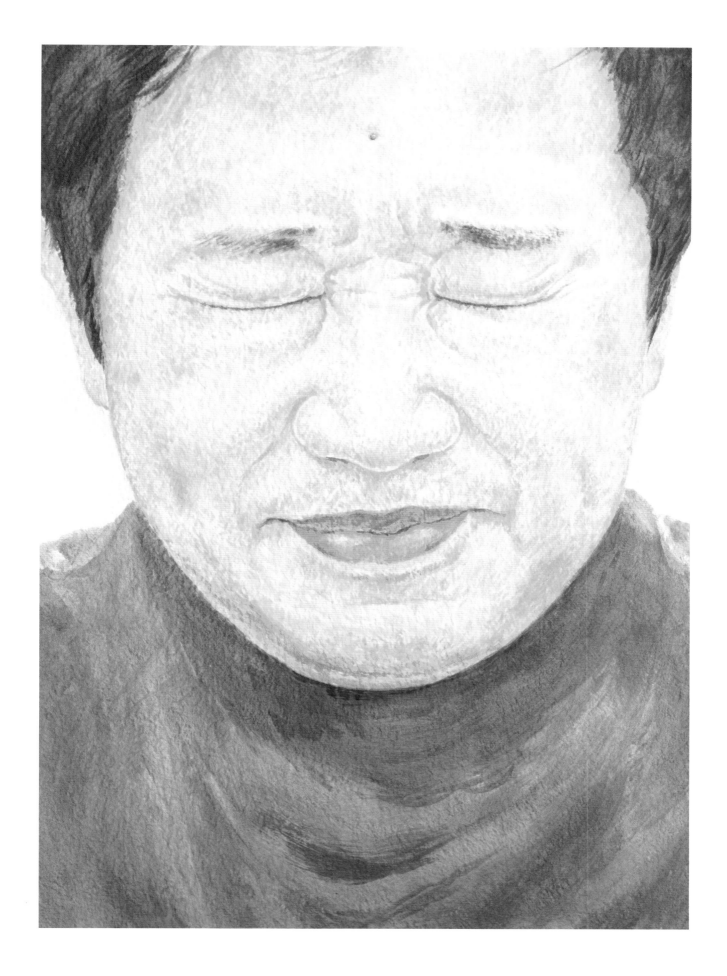

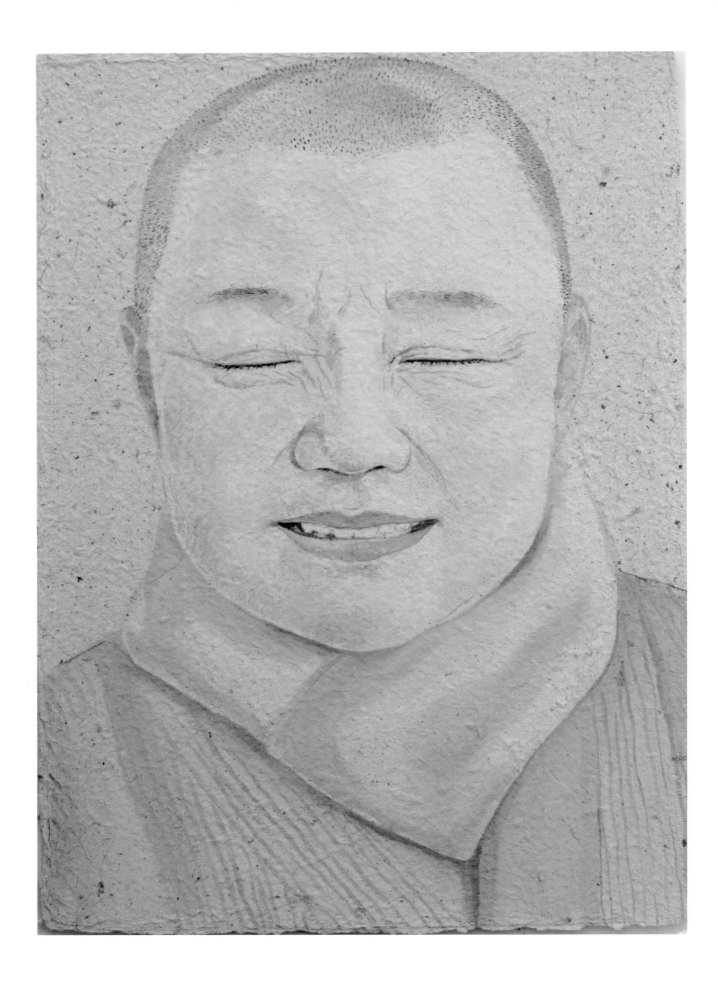

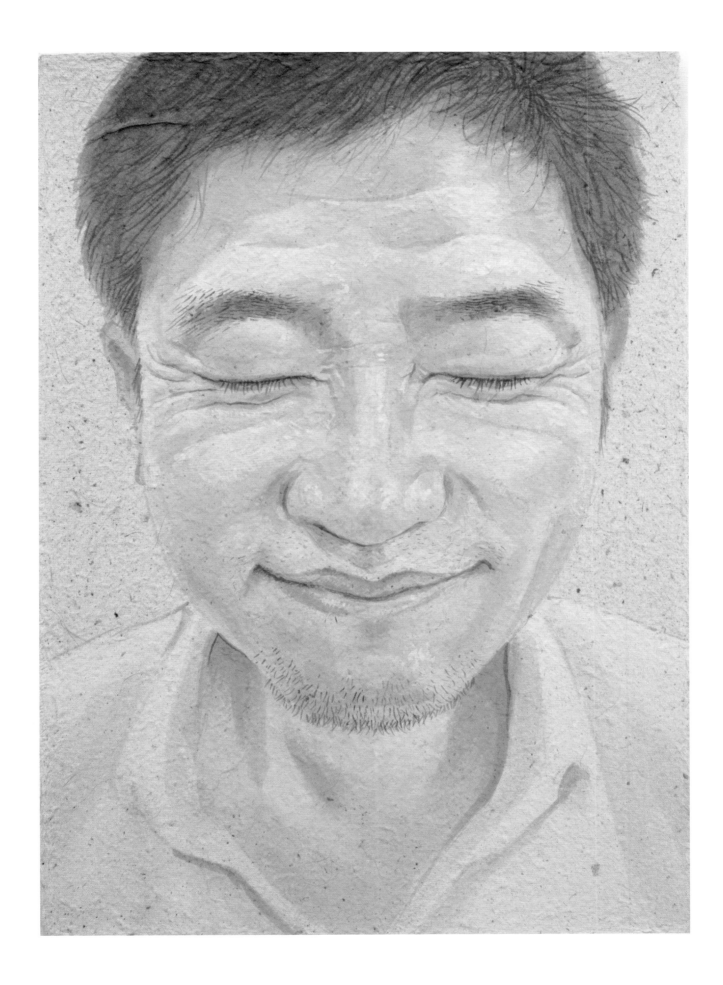

그게 우리 얼굴이야

어릴 적 처음 거울 앞에 섰던 날
거울 속에 비친 내 모습은 무척 낯설었지.
이게 나야?

눈 감은 자신의 얼굴을 들여다보며
너는 마음속으로 외칠 거야.
이게 나야!

맞아.
그게 우리야.

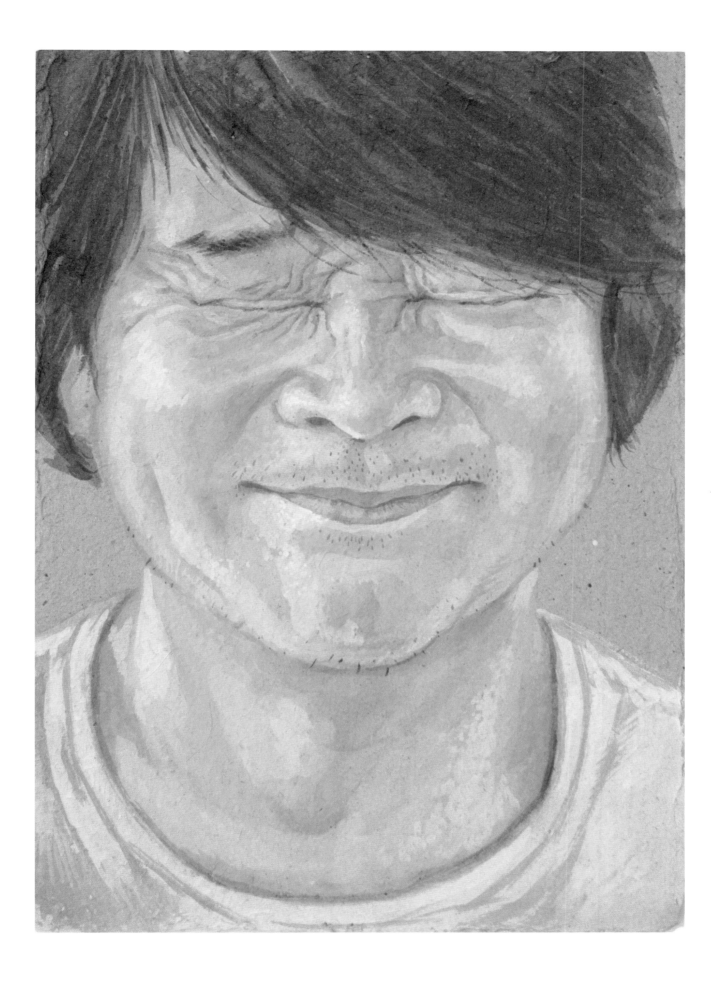

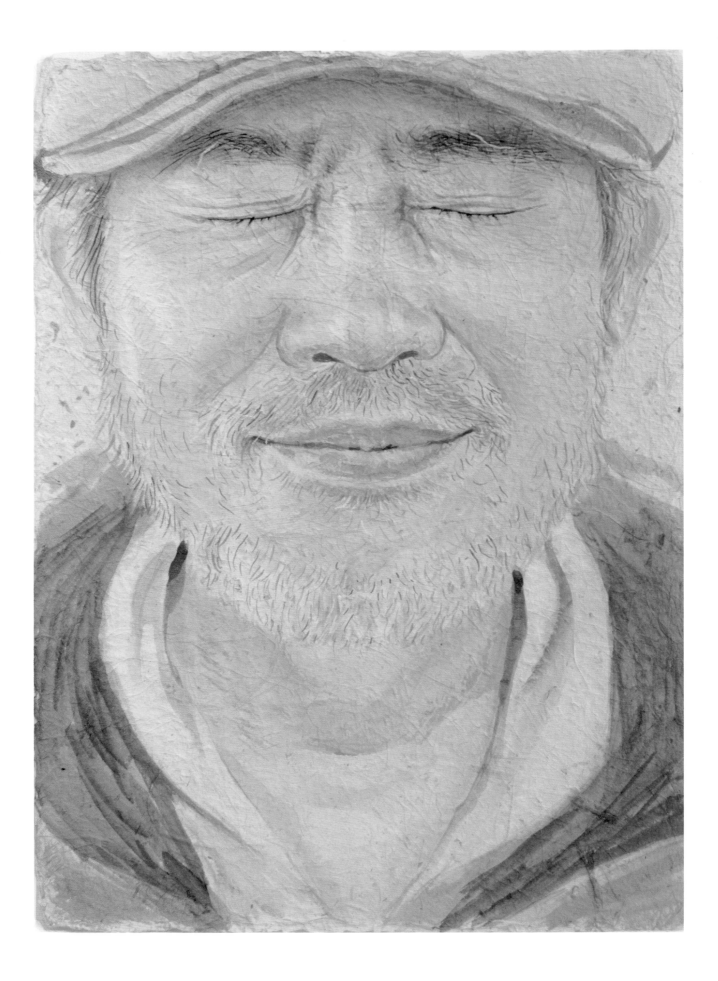

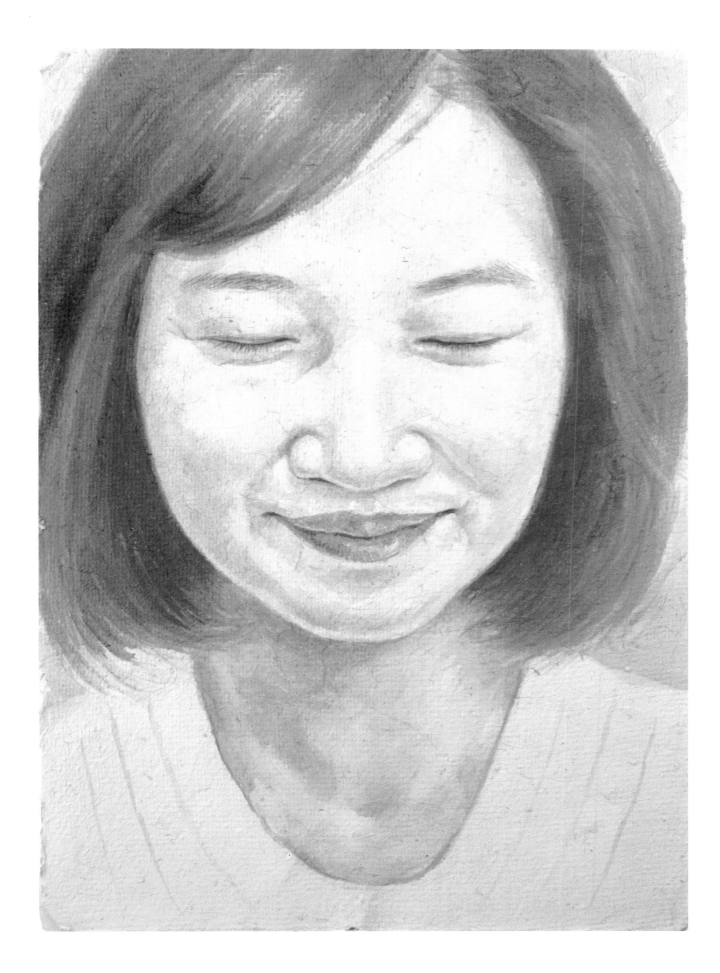

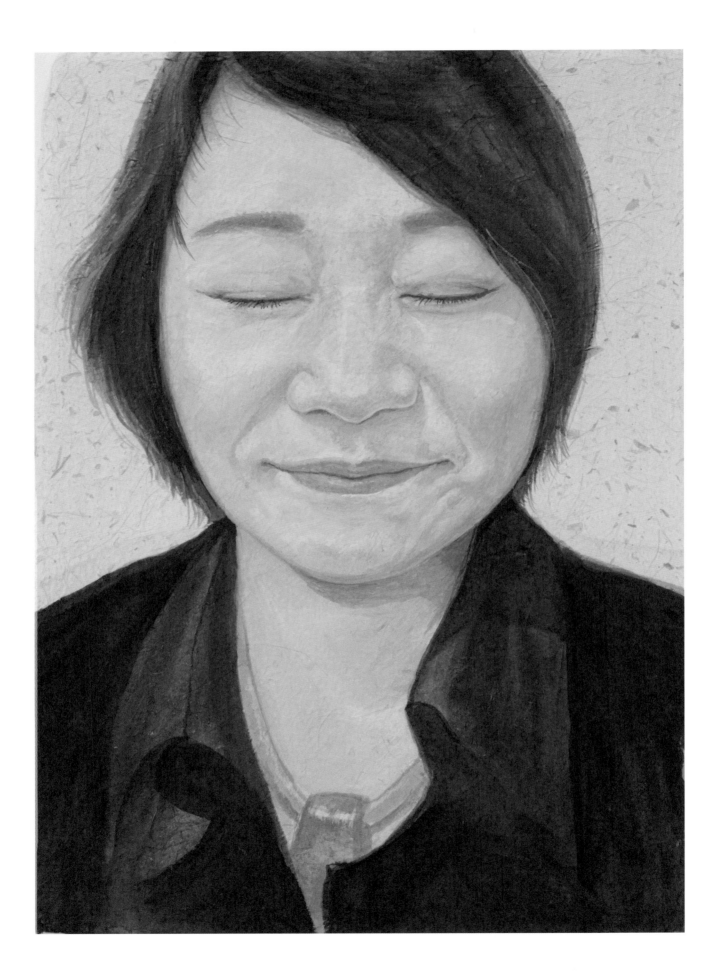

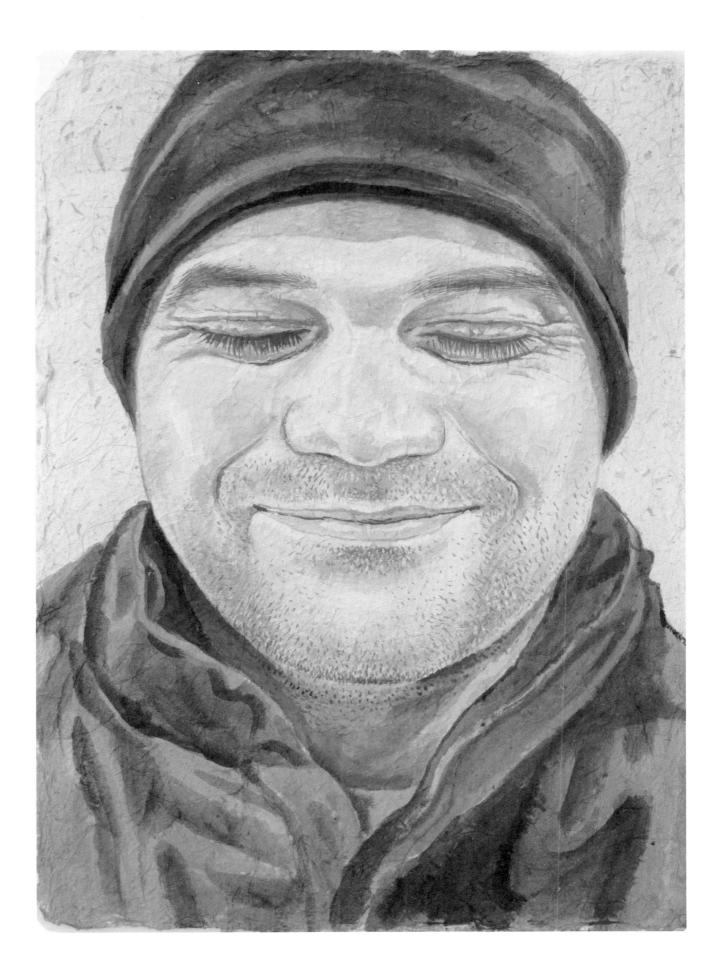

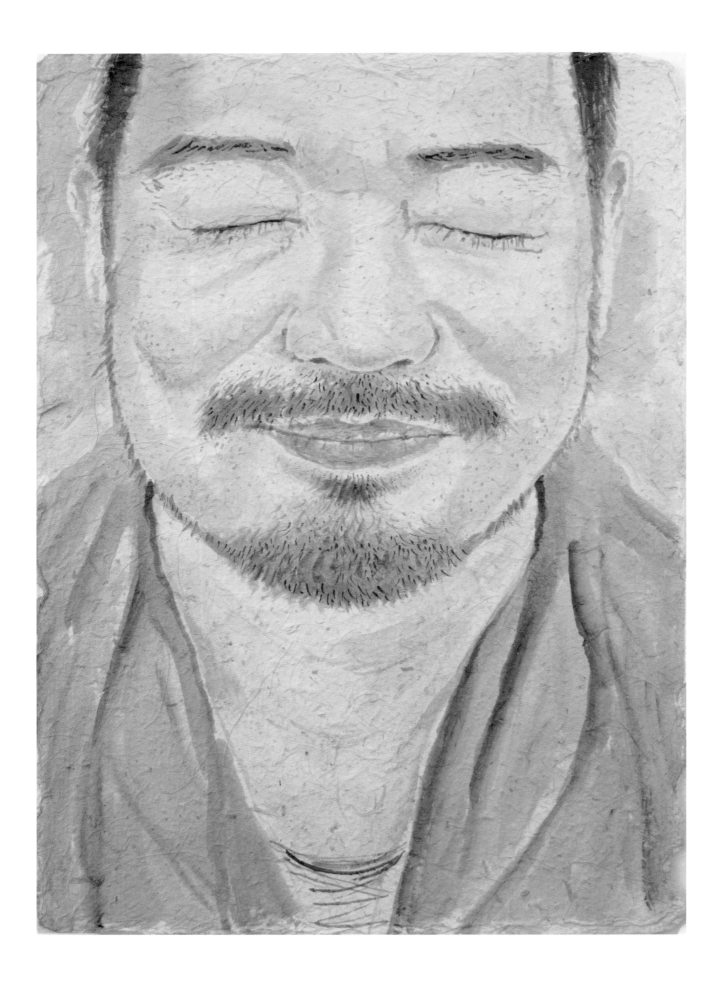

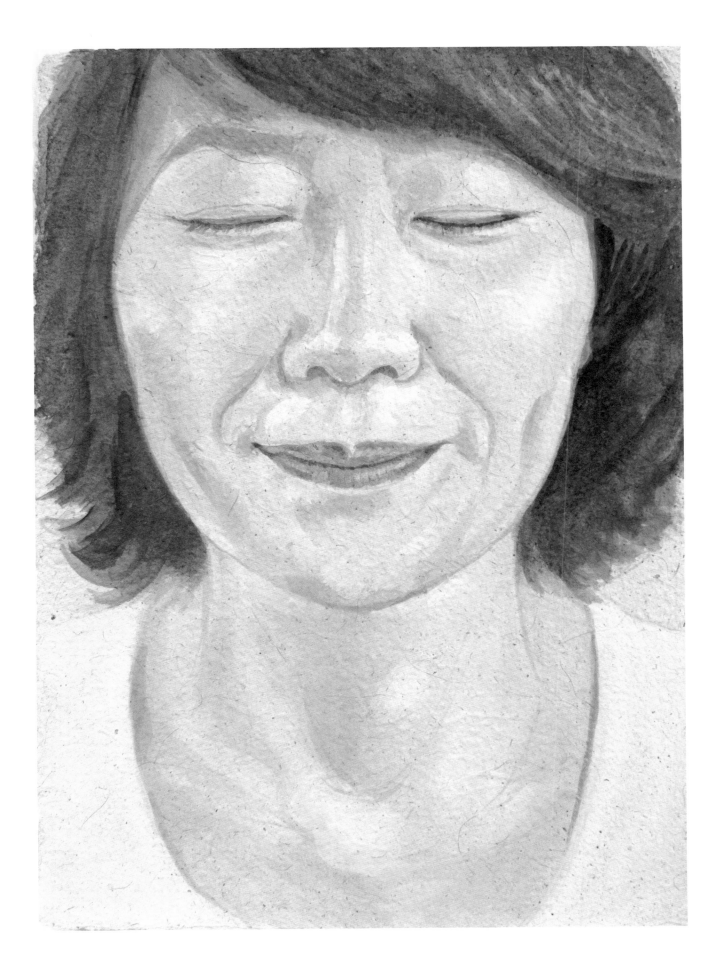

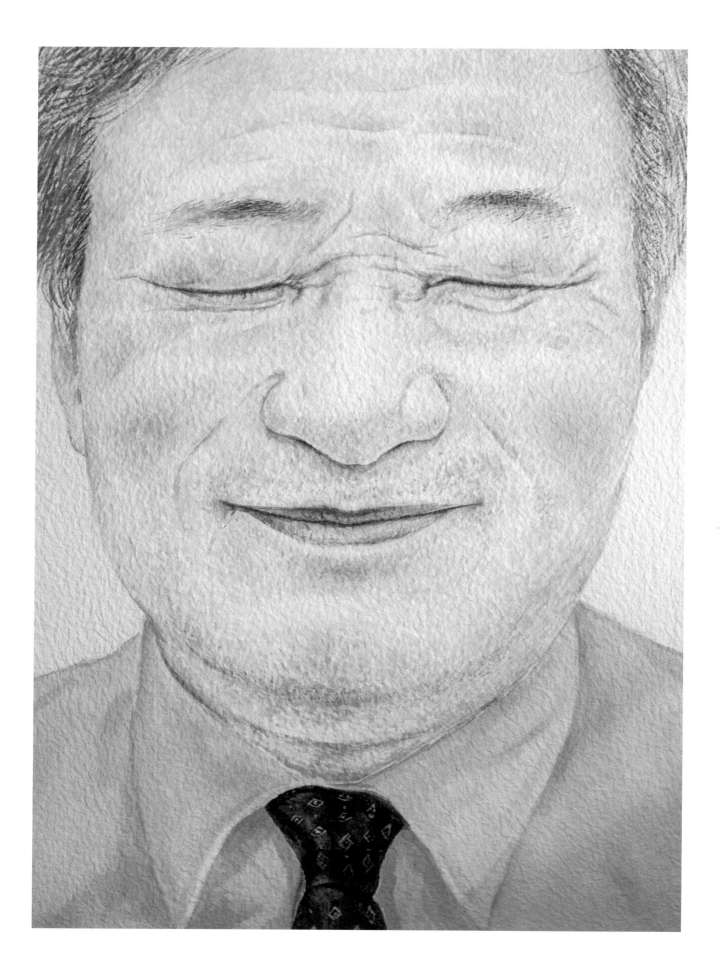

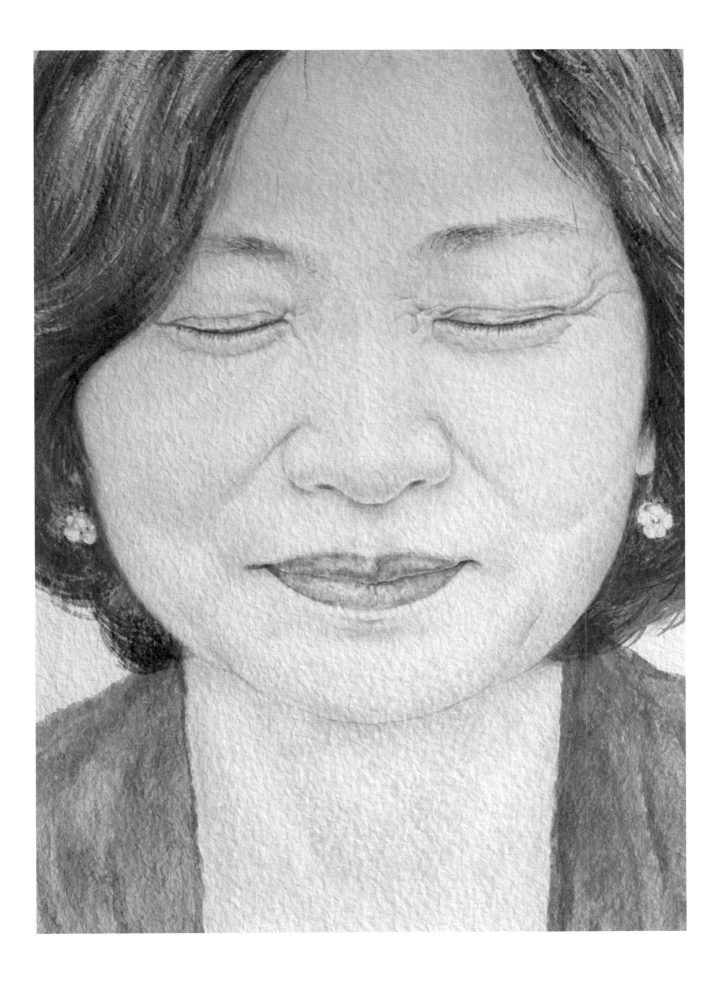

닫힌 눈 뒤에 있는

처음부터 열정적인 붓질은 없어. 게이지는 서서히 올라가는 게 맞는 거야. 그림이 다 되었다고 느끼는 순간 나에게 별 다섯 개를 주고 싶어. 표정을 읽지 못한다 해도 표정을 보는 것만으로 만족해. 닫힌 눈 뒤에 있는 너를 보는 거지.

내 심장에 붓을 묶어 그린 표정이기에 보는 너의 마음이 두근거리는 거야.

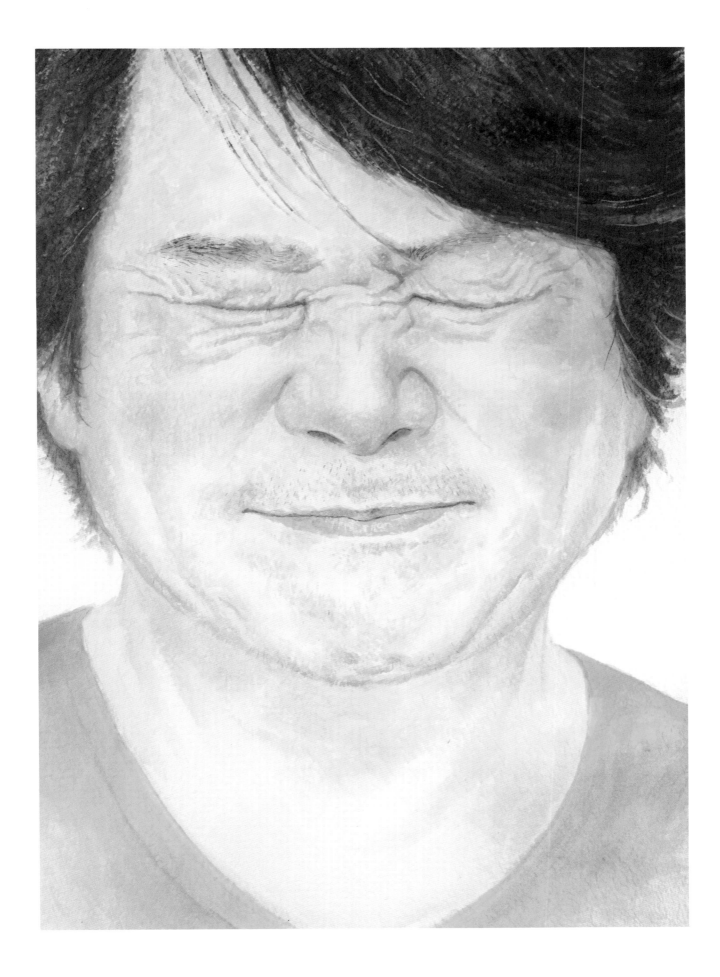

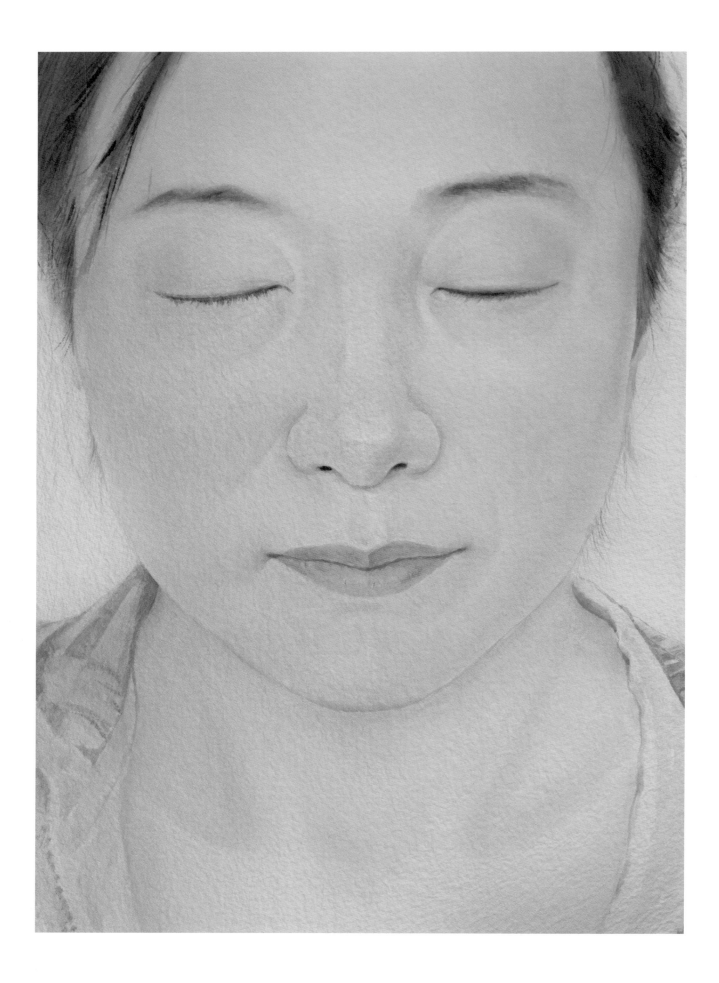

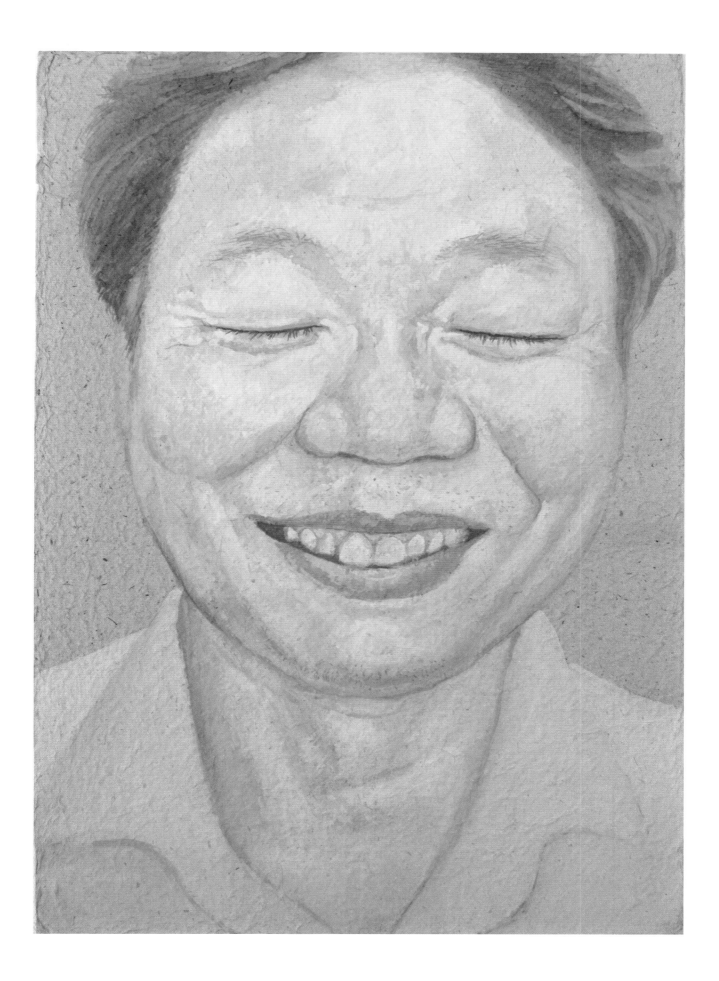

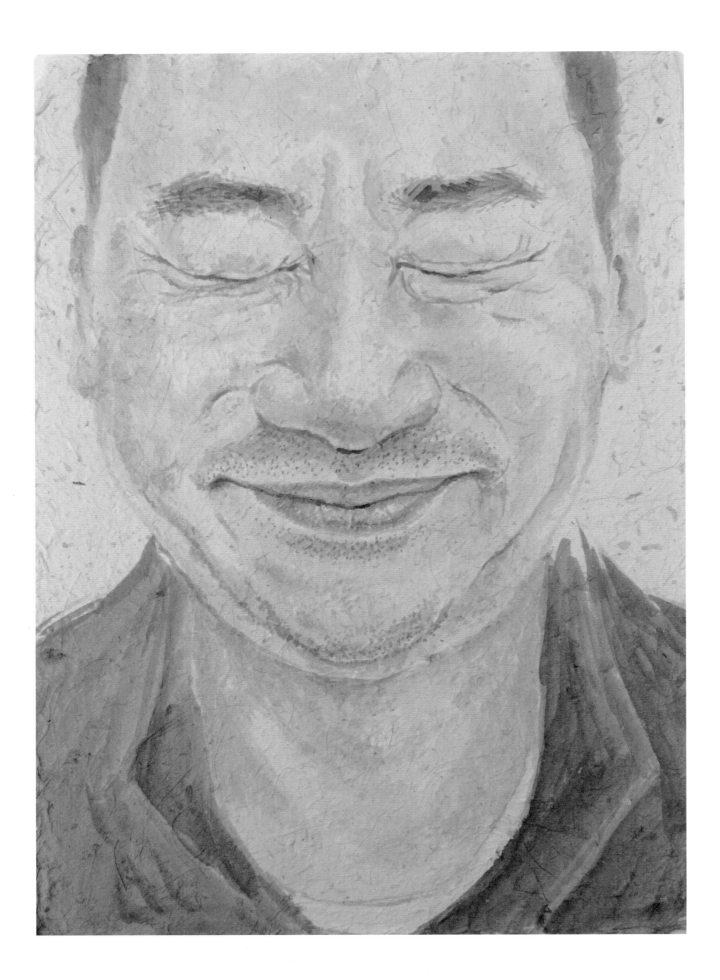

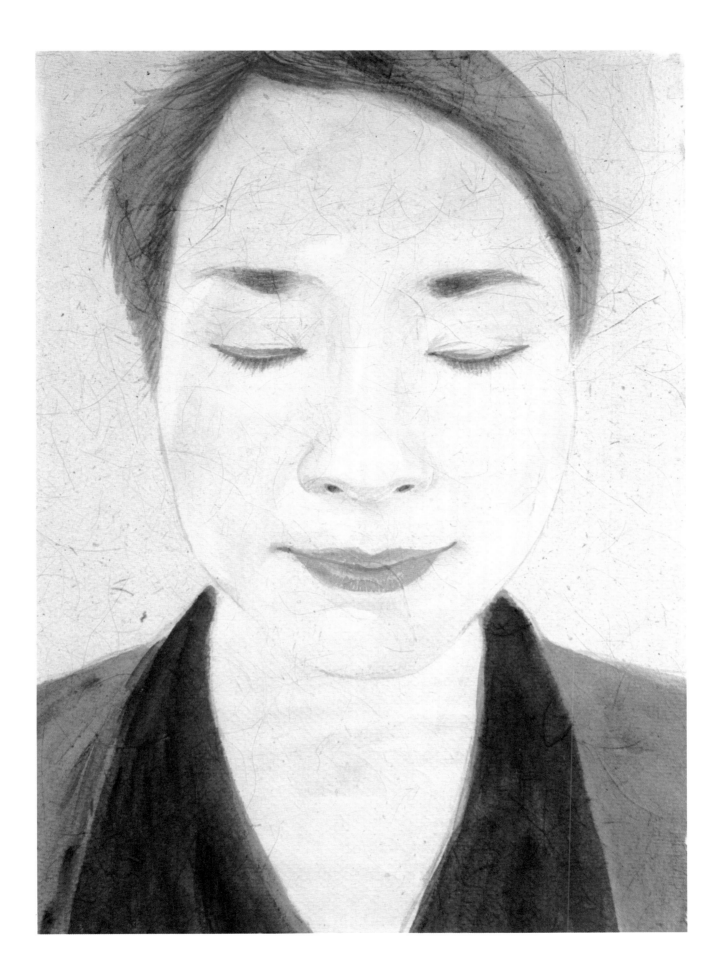

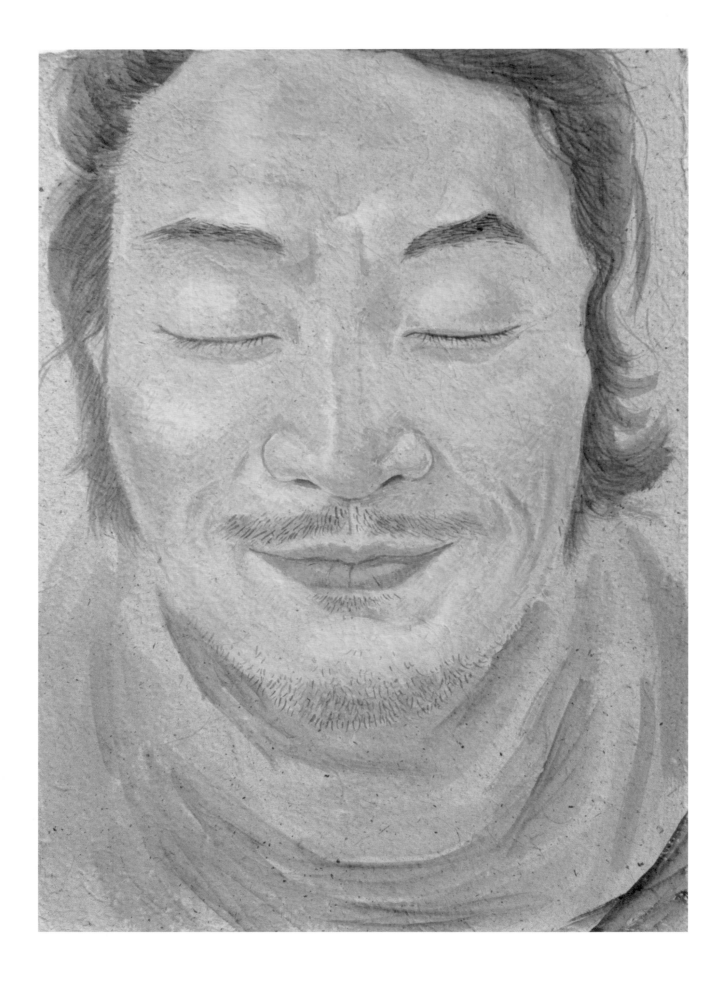

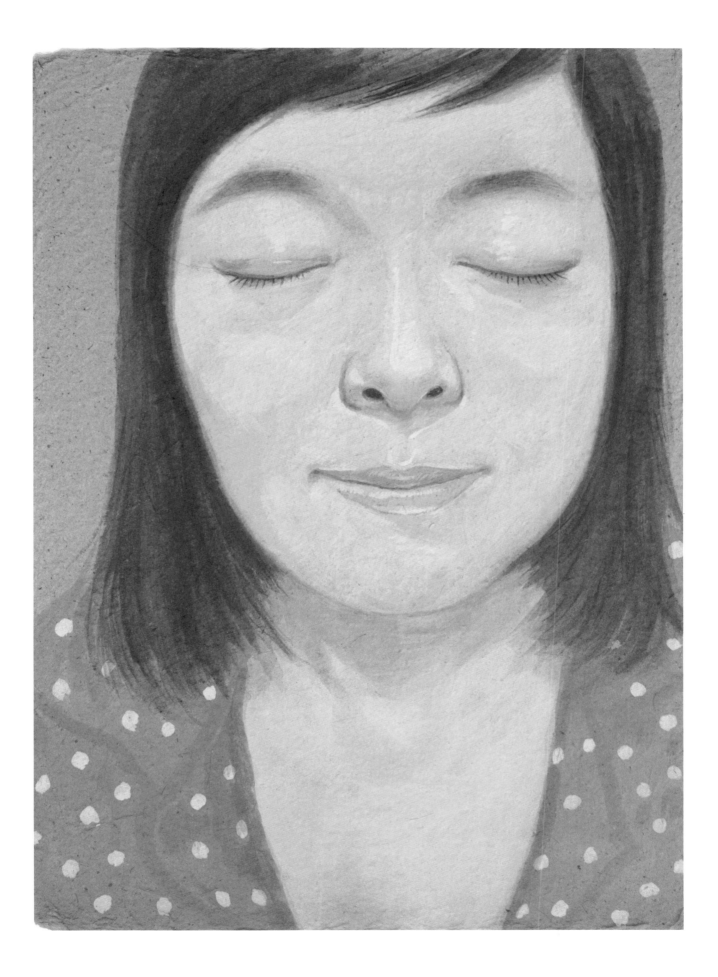

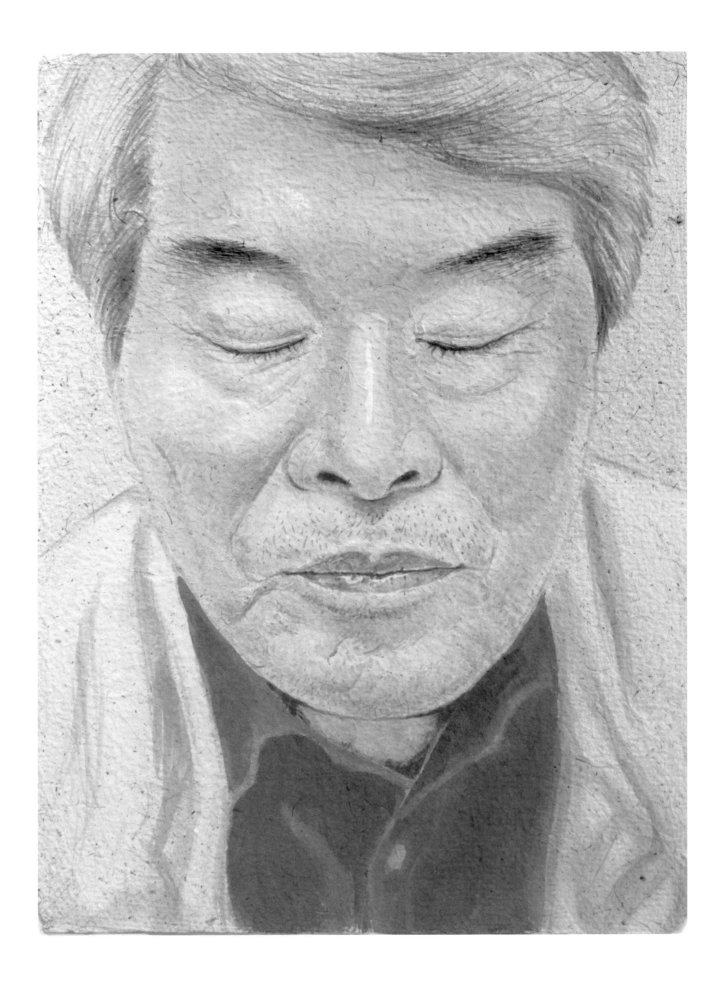

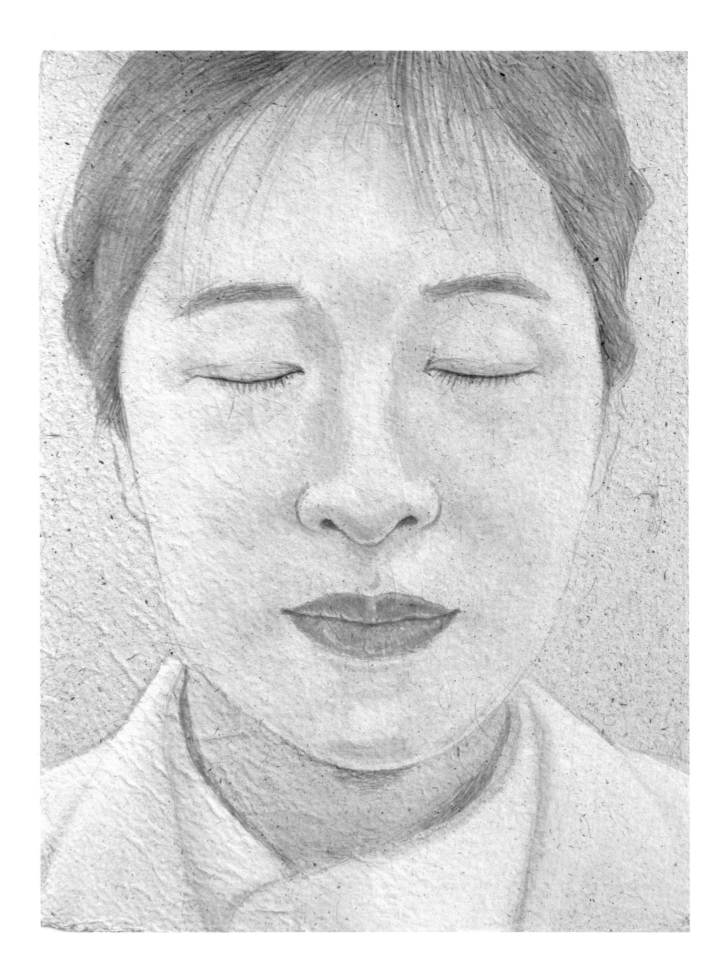

종이 속으로 너를 보낸다

가슴 속으로 스미는 그림, 주인 없는 그림을 그릴 거야.

모두가 갖고 싶은, 단 한 장의 그림을 그릴 거야.

단 한 순간, 긴 호흡 뒤에…….

오늘도 종이 속으로 너를 보낸다.

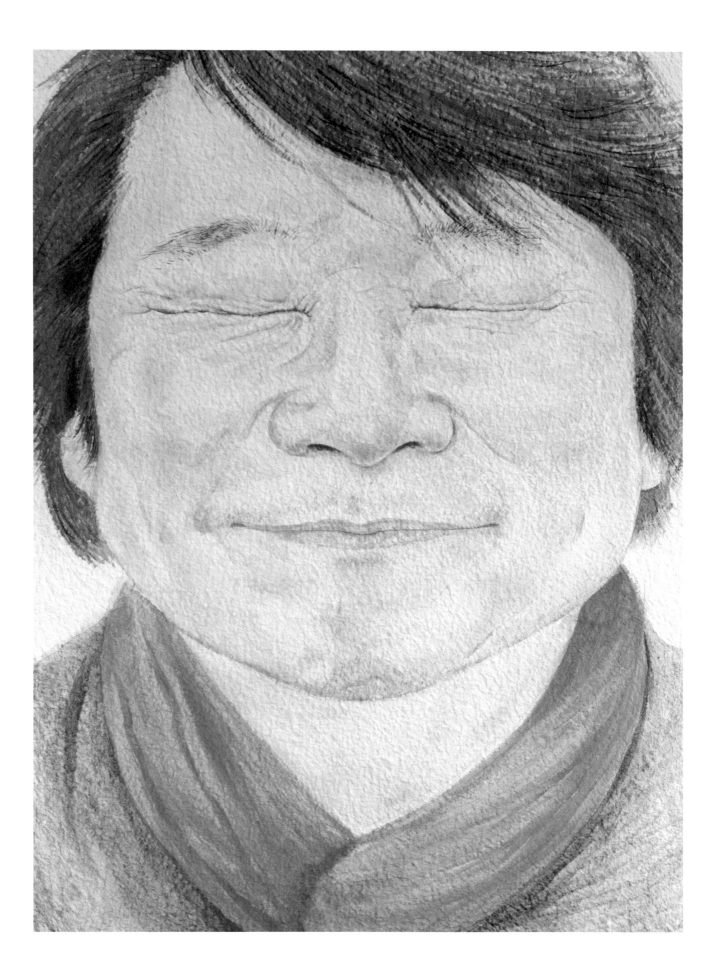

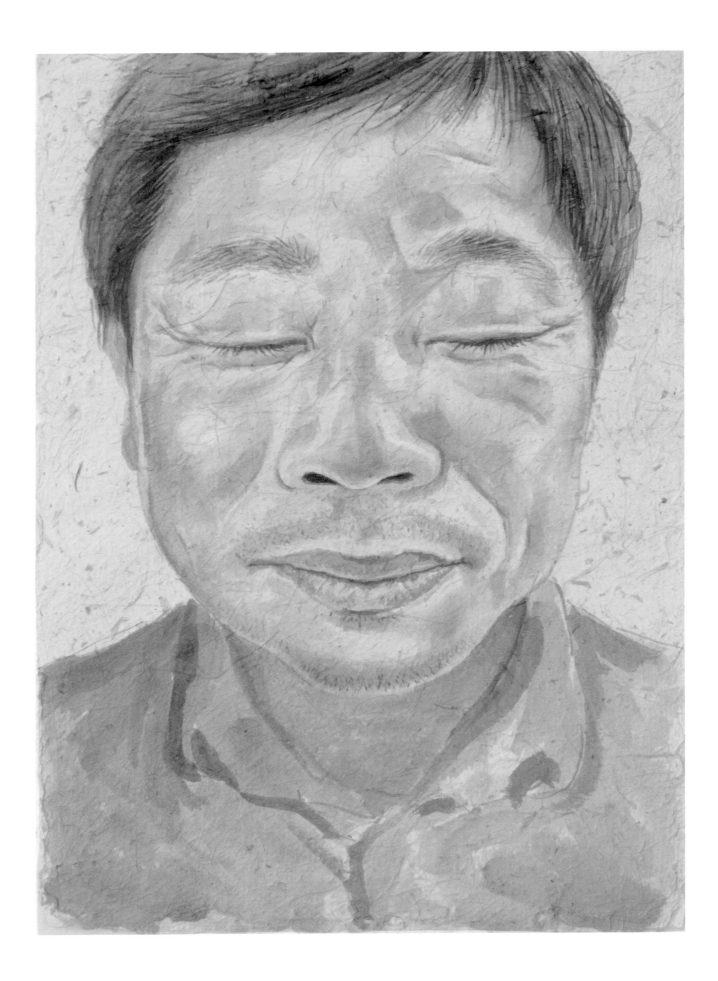

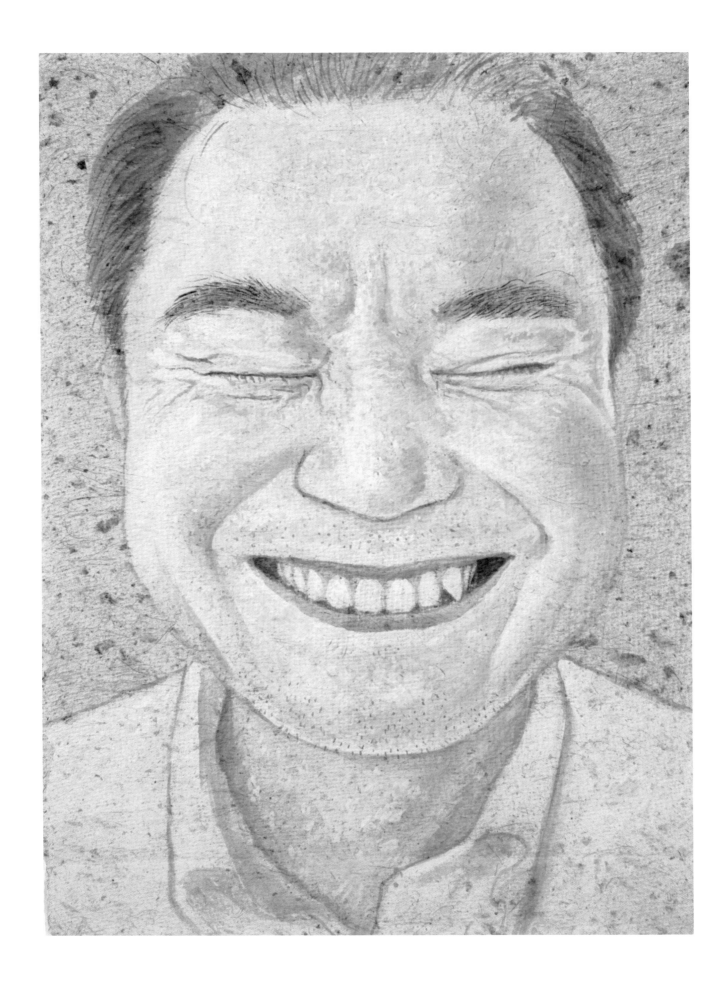

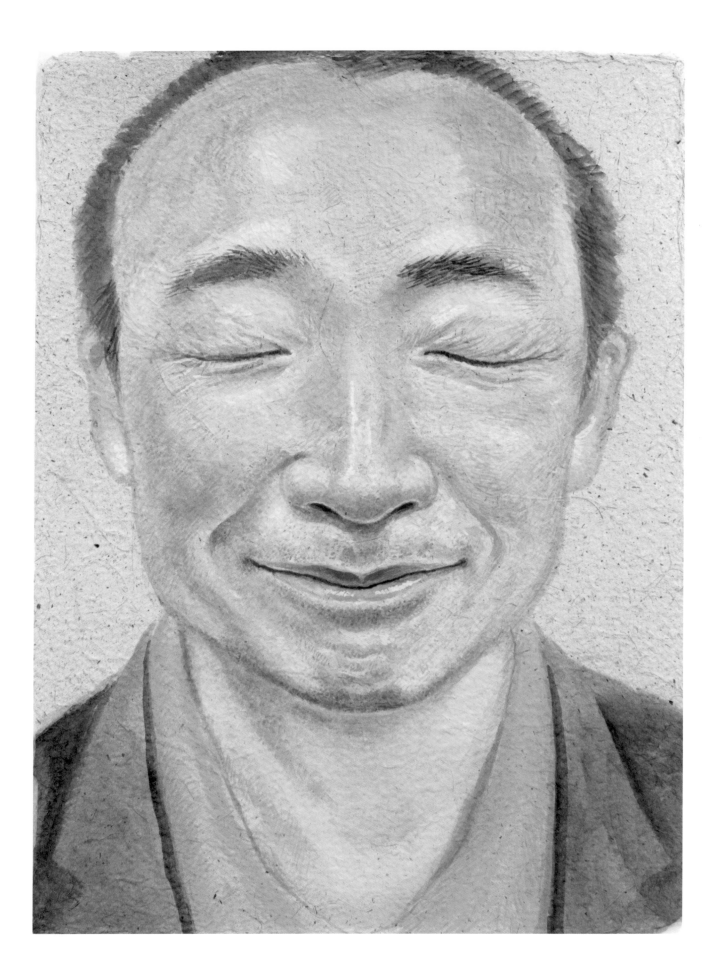

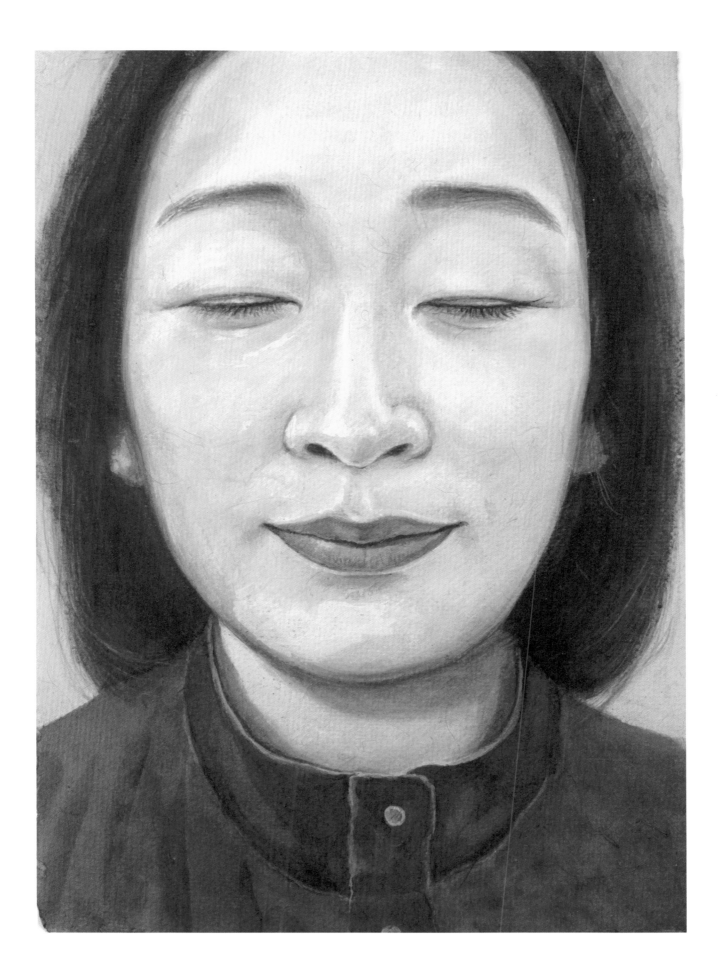

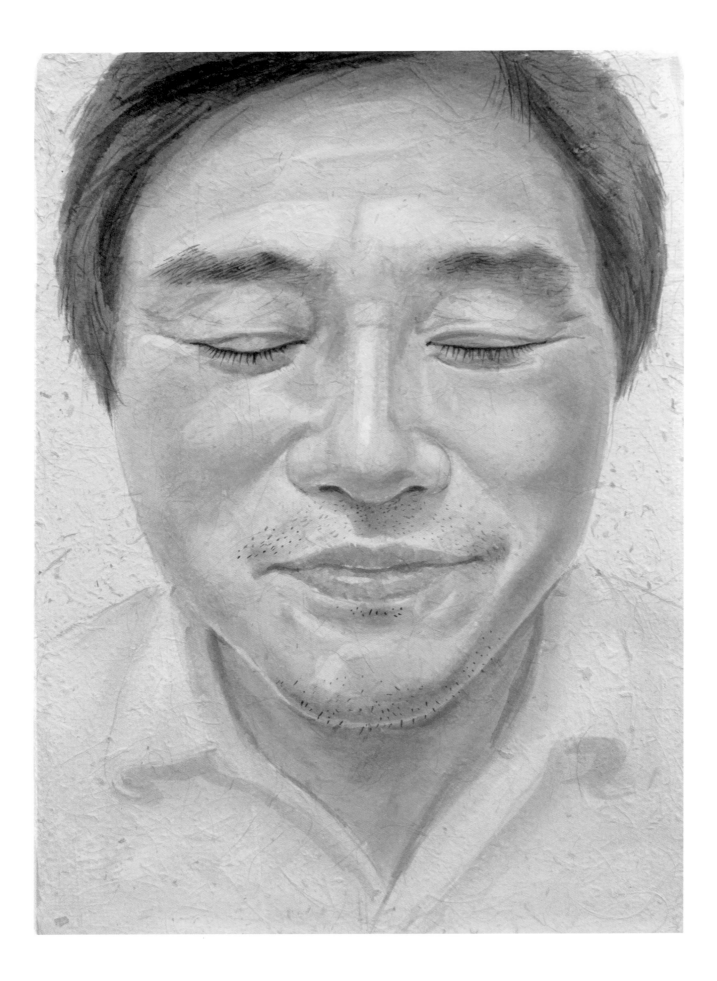

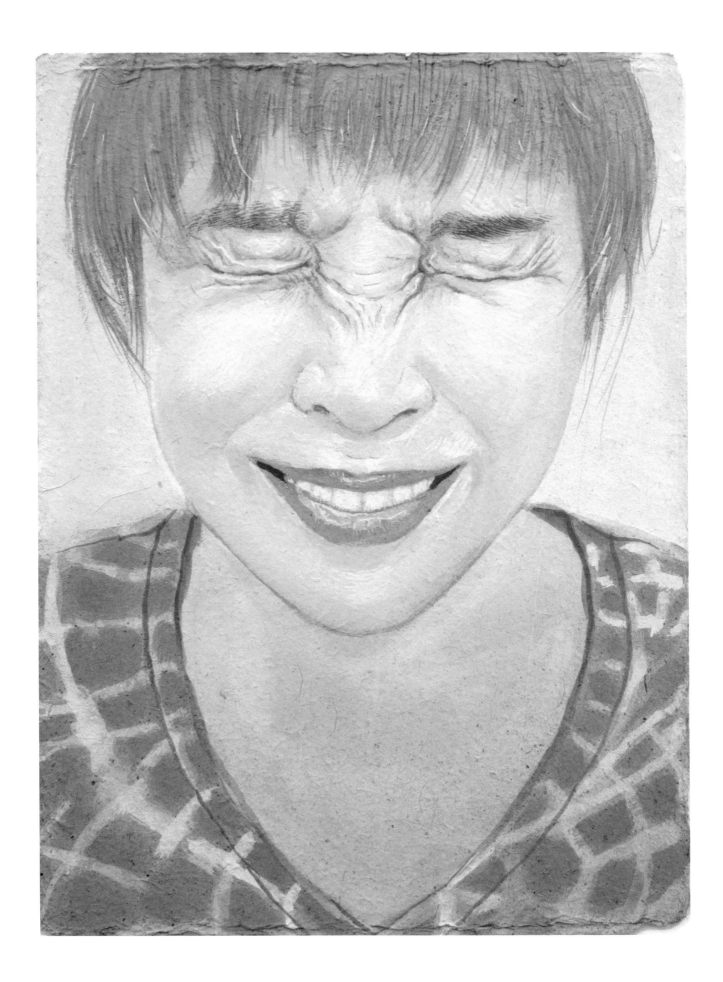

epilogue

고광석,고연호,권혜영,김대희,김보영,김소영,김욱희,김종화,김지혜,도성욱,도재기,라이언,미리내,민성,민지,박수진,박수택,박영남,박일선,박제숙,박현옥,박후기,박희순,배수철,변승훈,박보나,서명진,서주석,성원스님,수진,안현주,안미애,김혜진,유니스황,에바,여은,서진,오수환,윤광조,윤두진,윤보영,윤혜진,이광형,이동엽,이동재,이동주,이명순,이상미,이상희,이수진,이원주,이점부,이은경,이은주,이인표,이재경,이재욱,이정권,김소형,이종희,이지석,이지수,이현정,이혜경,이호재,안치숙,임옥상,임은신,전경수,전동수,전진구,전형선,정두경,정마리,정미경,유정신,정병국,정수진,정케일,조성화,조세형,조원실,조유정,조현아,진은화,최병두,최자현,최윤석,최정아,최정원,최준석,태기수,편완식,하파엘,한정록,한정원,한진섭,허길석,정혜인,송현,홍기석,황우슬혜,황정림,님께서 그림에 참여해 주셨습니다.

그리고 표정 미완성 진행 중인 친구 김은경,김남표,김미영,재란,정숙,김병조,정혁,향란,차명혜,최병진,조은주,박창렬,박영희,고정임,인호,유동기,남규준,현신,동혜,이재성,이재호,양대,흥권,크리슨,호정,김태주,이도영,은영,정아,현주,왕진오,강은수,조은숙,주은희,앨리사,해석,길환,박선기,하진미,신강희,양구,최종학,민병훈,김태영,홍성수,김광신,김나정,류재인,미효,박신화,백승옥,우경신,봉현,오승,이소,은영,이영창,용균님 등… 삼백 명은 '휴먼트리 인물전' 발표 때는 꼭 같이하겠습니다.

그림 제작연도: 2011~2016
그림 재료: Pigment& Mixed media medium on Paper Mozambique & India